씩씩병

인생은 마음대로 안 됐지만
투병은 내 맘대로

윤지회 지음

웅진 지식하우스

내가 아프다는 사실을 알고 난 후부터는 치료 수기나

과정을 검색하는 데 온 에너지를 다 쏟았다.

누가 몇 기인데 아직 살아 있다더라,

어떤 치료를 했다더라, 수많은 정보와 홍수 속에서도

위암 4기의 치료 사례는 많지 않았고,

오히려 듣고 싶지 않은 이야기들이 나를 괴롭혔다.

여러 책을 사서 보아도 마찬가지였다.

특히나 항암 치료를 시작하고 본격적인 고통을 느끼면서

'도대체 언제까지 이렇게 아파야 할까.' 하는 것이

내 화두였다. 다행히 항암 카페에서 종종 도움을

얻었지만 개개인이 다 다른 부작용을 겪기 때문에

이 또한 정확하진 않았다.

항암 치료를 받으면서 제일 먼저 든 생각은

항암 일기를 써서 나와 같은 사람들에게

도움을 주고 싶다는 것이었다.

나는 어떤 시간들을 보내고 어떻게 지내는지,

어떻게 극복해 나가는지 알려 주고

서로 위로하고 싶었다.

이런 마음이 쌓이고 모여 이 책을 썼다.

봄 여름 가을 겨울, 또다시 봄 여름이 지나고

나는 살아 있다!

차례

3월

어제까지 두 돌도 안 된 아들과 씨름하며
겨우 어린이집에 보내고 그사이에
정신없이 일하다 저녁 반찬 걱정을 했는데,
오늘은 내 옆에 죽음이 찾아와
기다리고 있다.

내 몸에는 두 군데 상처가 있다.

나는 위암 말기 환자이다.

위암이라니?

위암 말기는 상상하지도 못했다.
처음 동네 병원에서 위암인 걸 알았을 때도
멍해서 아무렇지도 않게 나왔다.

검사 결과가
선암이에요.

네······.

머릿속이 하얗게 변해서
아무 생각도 나지 않았다.
드라마 같은 신파는 없었다.

부랴부랴 대형 병원 세 곳을 예약하고
진료를 받으러 갔다.

가장 빠른
예약이 언제죠?

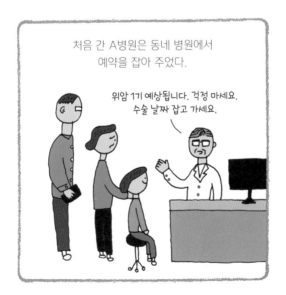

처음 간 A병원은 동네 병원에서
예약을 잡아 주었다.

위암 1기 예상됩니다. 걱정 마세요.
수술 날짜 잡고 가세요.

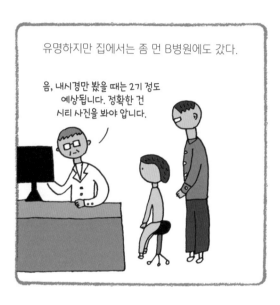

유명하지만 집에서는 좀 먼 B병원에도 갔다.

음, 내시경만 봤을 때는 2기 정도
예상됩니다. 정확한 건
시티 사진을 봐야 압니다.

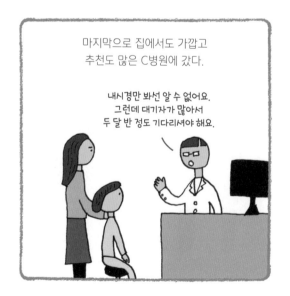

마지막으로 집에서도 가깝고
추천도 많은 C병원에 갔다.

내시경만 봐선 알 수 없어요.
그런데 대기자가 많아서
두 달 반 정도 기다리셔야 해요.

병원을 세 군데 돌고 나서 고민고민하다
여러 사람들이 추천하는 B병원에서
수술하기로 결심하고 시티 검사를 했다.

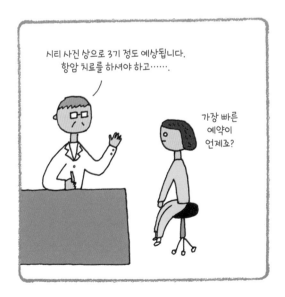

시티 사진 상으로 3기 정도 예상됩니다.
항암 치료를 하셔야 하고…….

가장 빠른
예약이
언제죠?

수술 날짜를 잡고 진료실에서 나오는데
눈물이 터져 버렸다.

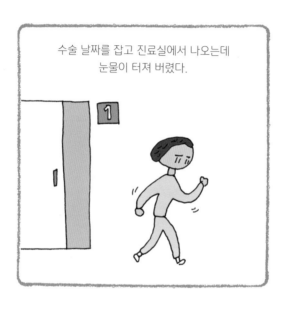

병원 복도에 주저앉아 엉엉 울었다.
앞으로 얼마나 더 놀랄지도 모른 채.

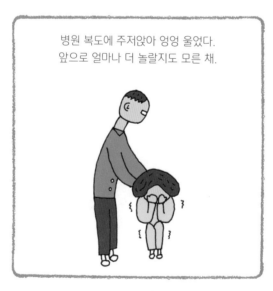

무섭다

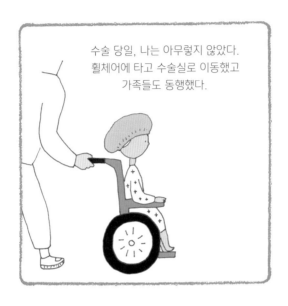

수술 당일, 나는 아무렇지 않았다.
휠체어에 타고 수술실로 이동했고
가족들도 동행했다.

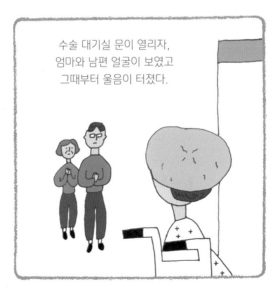

수술 대기실 문이 열리자,
엄마와 남편 얼굴이 보였고
그때부터 울음이 터졌다.

그때, 먼저 기다리던 아주머니께서
"나는 두 번째 수술이야.
그래도 수술 받을 수 있어 감사해."
하고 위로해 주셨다.

겨우 눈물을 닦고 아주머니는

먼저 수술실로 들어가셨고,

우리는 눈빛으로 서로를 응원했다.

아니 아니

회복실에서 지금까지는
느껴 보지 못한 강한 통증이 일었다.
"일어나세요!"
간호사들의 날카로운 소리가 들렸다.

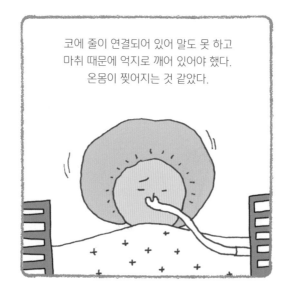

코에 줄이 연결되어 있어 말도 못 하고
마취 때문에 억지로 깨어 있어야 했다.
온몸이 찢어지는 것 같았다.

눈을 떴다 감았다 하는 동안,
무뚝뚝한 신랑이 밤새 나를
지켜보는 게 느껴졌다.

"오빠, 나 죽어?"

"아니."

"의사 선생님이 4기라며."

"괜찮아."

"오빠, 나 죽어?"

"아니."

우린 이렇게 밤을 지새웠다.

결과의 자세

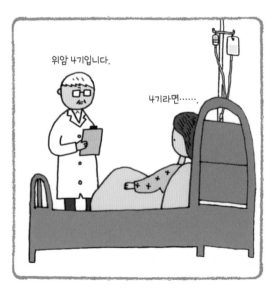

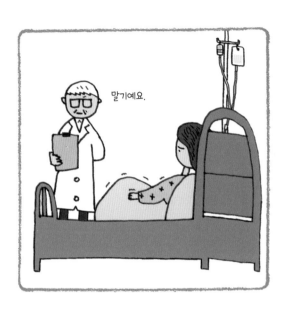

냉정하고도 딱딱한 외과 의사의 목소리로
조직 검사 결과를 들은 그날,
엄마와 나는 숨죽여 울었다.

나는 울보

따뜻한 기억도 있다.

무슨 일 있으세요?

위암 4기래요…….

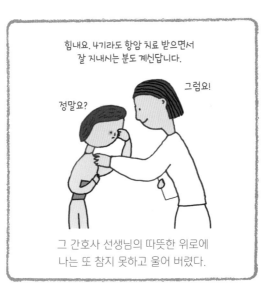

힘내요. 4기라도 항암 치료 받으면서
잘 지내시는 분도 계신답니다.

그럼요!

정말요?

그 간호사 선생님의 따뜻한 위로에
나는 또 참지 못하고 울어 버렸다.

7퍼센트

나는 얼마나 남은 걸까?

위암 4기 1년 생존율은?

5년 이상 생존율은 **7%**라고 한다.

그럼 내가 5년 안에 죽을 확률은 93%.

대부분은 항암 치료를 받다 악화되거나

수술을 해도 재발, 전이로 고통받다 죽는다.

평균 1년은 산다니,

나도 1년은 벌어 둔 거겠지?

죽는다는 꼬리표가 떠나질 않는다.

과거가 되어 버린 일상

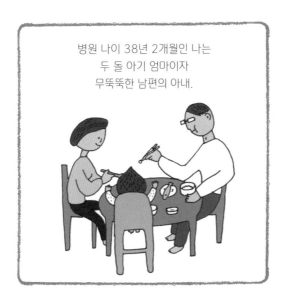

병원 나이 38년 2개월인 나는
두 돌 아기 엄마이자
무뚝뚝한 남편의 아내.

그림책에 그림을 그리고

호러 영화나 공포 영화는 못 보고
동물 학대와 장보기를 싫어하는

평범한 일상을 누리던 여자 사람이었다.

아무것도 아닌 것처럼

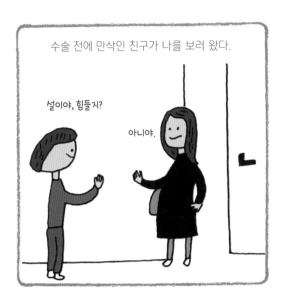

수술 전에 만삭인 친구가 나를 보러 왔다.

설이야, 힘들지?

아니야.

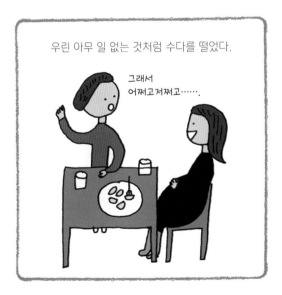

우린 아무 일 없는 것처럼 수다를 떨었다.

그래서
어쩌고저쩌고…….

이제 가야지.
이 성모 마리아상 너 줄게.

고마워.

잘 가.

응.

빨리 가.

너도 울지 마. 연락할게.

물 마시기

위암 수술 후 금식 7일 만에
물 한 모금을 마실 수 있었다.

위를 절제했기 때문에
물 50mL를 20분 동안 천천히 마시고

20분간 비스듬히 기대어 있다가

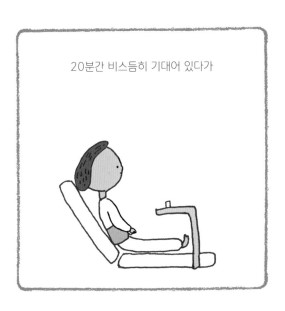

20분 동안 걸었다.

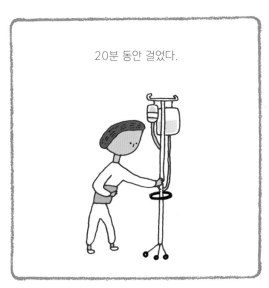

두 시간 뒤에 또
물 50mL를 20분 동안 천천히 마시고

20분간 비스듬히 기대어 있다가

20분 동안 걸었다.

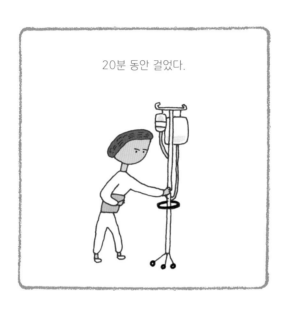

물을 벌컥벌컥
마시는 것도

아무나
하는 게 아니었다.

하루

오늘도 살아 있네!

착각

초보 육아 시절에는
아들이 빨리 컸으면 했는데

이제 볼 수 없는 시간이 많아지니
천천히 컸으면 좋겠다.

엄마
엄마

소중한 시간이 영원할 거라고 믿었다.
나는 왜 진작 몰랐을까?

내 새끼, 엄마가 미안해.
사랑해.

수술 그다음

퇴원 후 친정에서 지냈다.
수술 후 통증이 심했다.
마약 진통제로도 진정이 안 되었다.

나는 겨우 잠들었고, 엄마는 밤새
내 걱정으로 잠도 못 주무셨다.

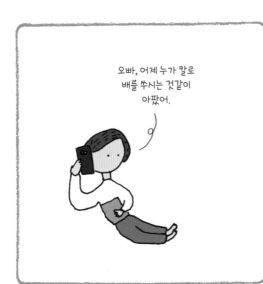

3월의 일기

수술 동의서와 수술 확인서, 본인 확인,

주의 사항을 들은 후 수술실로 들어갔다.

텔레비전에서 보던 것처럼

조명 가득한 곳에 놓인 파란 침대에

스스로 올라가 누웠고,

곧 마취과 선생님이 오셨다는 말을 들었다.

3,

2,

1,

그러곤 나는 기억을 잃었다.

"윤지회 씨, 일어나세요!"

"윤지회 씨, 일어나세요! 자면 안 돼요!"

난생처음 감당하기 어려울 만큼의 고통이 느껴졌다.

나는 꼼짝달싹할 수 없었고, 간호사들은 거친 말투로

나를 깨웠다.

눈은 떠지지 않았고 겨우 내뱉은 말은

"아파요."

콧줄 때문에 입 밖으로 소리가 나오지 않았다.

계속

"아파요."

"아파요."

내뱉었지만 그들에게는 들리지 않았고

소독약 냄새만 올라왔다.

그렇게…… 나는 다시 태어났다.

4월

내 몸에 들어가는 약은
몸을 낫게 하는 걸까?
아니면 내 몸을
고통스럽게 하는 걸까?

친절을 원해

더 이상……

상처받고 싶지 않았다.

뭐가 뭔지

적을 알고 나를 알면 이길 수 있다!
항암 치료 전, 온 가족이 앞으로의
치료에 대해 공부했다.

항암 치료 들어가기 전에 체력이 있을 때
일본에서 NK세포 치료 받고 와야 한대.
그리고······ 그리고······.

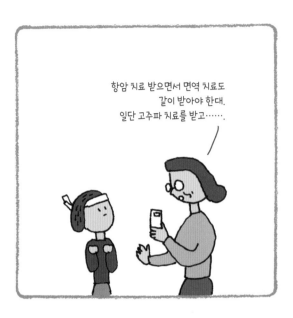

항암 치료 받으면서 면역 치료도
같이 받아야 한대.
일단 고주파 치료를 받고…….

자연 치유 야채수

자닥신 미슬토

녹즙 차가버섯 옵디보

고용량 비타민

그리고…… 그리고……
그리고…….

머리가 아프다.
항암 치료가 뭔지도 모르는데…….
에라, 모르겠다.

엄마의 선물

수술 후 항암 치료 전까지 한 달여 시간이 있었다.
통증 때문에 보통 집에 있는 시간이 많았다.

띵동

띵동

60인치 설치해 드리겠습니다.

띵동

띵동

아래층에 소음은 거의 없을 거예요.

하루 종일 집에 있다 보니
갑갑하다는 **딸**을 위해
엄마가 최신형 텔레비전과
러닝머신을 사 주셨다.

고마워요, 엄마.

다 나으면

항암 치료 시작하는 날,
다 죽은 얼굴로 진료실에 들어갔다.

교수님이 활짝 웃으며 항암 치료 방향을
설명해 주시고, 옥살리 주사와 젤로다 약을
처방해 주셨다. 그리고…….

치료 받기 시작하면서
긍정적인 말은 처음 들었다.

다 낫는다는 말은
나에게 어떤 의미일까?

사랑의 기도

할미다. 몸은 좀 어떠니?
할미가 오늘 예수님께
열심히 기도드렸단다.

오늘 성당 가서 너 주려고
성모 마리아상 샀어.
꼭 가져다줄게.

시엄마가 어제 보문사 가서
열심히 기도드렸어.
시련을 넘기면 더 건강해질 거야.

모두모두 감사드립니다.
성부와 성자와 성신의 이름으로
나무아미타불 관세음보살
아멘.

무서운 약

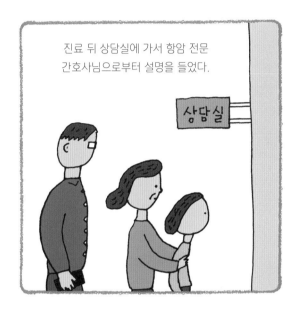

진료 뒤 상담실에 가서 항암 전문
간호사님으로부터 설명을 들었다.

상담실

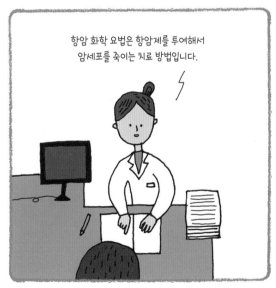

항암 화학 요법은 항암제를 투여해서
암세포를 죽이는 치료 방법입니다.

부작용으로

구내염, 설사, 변비, 오심,

구토, 골수 기능 저하, 간 기능 저하,

오한, 심장 기능 저하, 출혈, 빈혈,

탈모, 백혈구 감소와 감염……

등등등…… 등등등…….

주사 맞으시고 약 처방은 외부 약국에
가셔서 구입하시고 약은 열두 시간 간격으로
식후에 드셔야 합니다.
항암 약은 손으로 절대 만지시면 안 되고
약봉지도 꼭 병원으로 가지고 오세요.
식사할 때 수저는 나무나 플라스틱을
사용하시고 그리고……
그리고……
그리고…….

결국 항암 치료는 독약을
내 몸에 투여하는 거라는 소리로 들렸다.

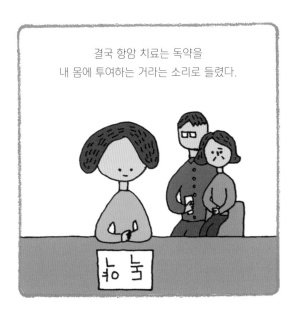

끼익… 똑…

약 떨어지는 소리, 소독약 냄새,
내 몸에 약 들어가는 느낌…….
만감이 교차했다.

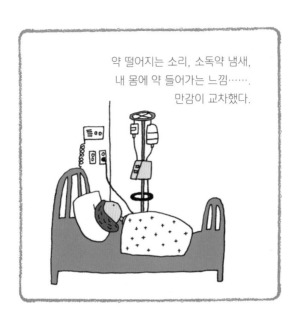

주사를 맞고 병원 문을 연 순간,
바람이 불었고

내 눈은 붙어 버리고

목은 닫히고

손이 저려 왔다.

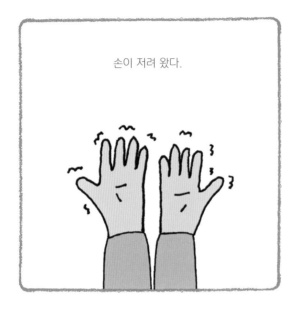

이제 진짜 시작이다.

살려 줘

주사를 맞고 다음 날
오심(구역질에 신물이 올라오는 현상)이 시작되었다.

우윽

우웩

우웩

설사도 시작되었다.

욱
욱

으…윽

밤새 구토 설사, 구토 설사로
온몸이 녹아내렸다.

손가락 들 힘도 없다

항 암 카 페 🔍 ☰

항암 조언 부탁드립니다.

👤 사기병 2018.4.28. 15:39 ⋮

안녕하세요. 위암 4기 수술 후 옥살리,
젤로다로 2차 항암 치료 중인 아기 엄마입니다.
처음 항암 치료 후에는 5일 정도 고생하고
일상생활을 할 수 있었는데요.
2차 항암 치료는 주사 맞을 때부터 힘들더니,
일주일째 거의 먹지 못하고 구역질도
심한 데다 토하고 계속 설사를 해서 어제는
응급실도 다녀왔어요.
죽는 게 낫겠다는 생각이 들 정도네요.
의사는 독한 항암 치료가 아니라는데, 저처럼
이렇게 힘들게 항암 치료 받고 계신지요?
이러다가 먼저 굶어 죽겠다는 생각이 드네요.
앞으로 남은 긴 항암 치료를 어떻게 견뎌 낼지
걱정입니다.
할 때마다 이렇게 힘든지 조언 부탁드립니다.

기침, 아무나 하는 게 아니네

어, 기침했는데
안 아프다.

그동안 수술 상처 때문에 배가 당겨서 재채기도
마음대로 못 하고, 웃지도 못했는데…….
상처는 조금씩 나아지고 있었다.

4월의 일기

옥살리, 옥살리, 옥살리······.
'옥살리'라는 이름만 들어도 구역감이 올라온다.
주사약을 옥살리라고 하는데, 젤로다까지 같이
먹는다 생각하면 그냥 이 세상이 지옥 같다.
'단 하루 만에 사람이 이렇게까지 무너질 수
있구나.'를 제대로 느낄 수 있다.
빠져나올 수 없는 절망감,
단 몇 초도 그냥 놔두지 않는 육체의 고통은
내가 얼마나 유약한 존재인지
뼈저리게 깨닫게 한다.

수술 한 달째, 갑자기 나도 모르게 옆으로 누웠다.
그런데 후, 숨이 쉬어졌다.
옆으로 누워서 숨을 쉬다니······.
감격스럽다.

집 앞에 흐드러지게 벚꽃이 피었다.

남편과 같이 정릉에 다녀오기로 했다.

그저께 처음 항암 치료를 받아서 불안불안했지만

산책이라도 하고 오라는 엄마의 권유에

용기를 냈다.

가는 길에 남편은 음료를 사러 편의점에 들어갔다.

버스 정류장에 앉아 있던 나는 두 번을 토하고

계속 헛구역질을 했다.

'항암 치료가 이런 거구나…….'

힘들었지만 다 왔는데 돌아가긴 아쉬운 마음에

정릉에 들어가서 벤치에 누워 버렸다.

남편 다리를 베고 하늘을 보고 있자니

빙글빙글 돌고 한쪽 눈이 붙어 버렸다.

그래도 새소리, 나무 향기, 바람 소리를

포기할 수는 없었다.

5월

내가 할 수 있는 거라곤
잠시 정신 들었을 때 고통을
고스란히 느끼는 것이다.
이 고통에서 벗어나기를…….
잠들 때면 매일,
간절히 기도한다.

우리 엄마

뭐? 위암 ?

〇〇분식

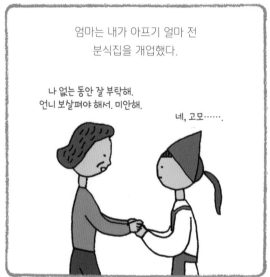

엄마는 내가 아프기 얼마 전
분식집을 개업했다.

나 없는 동안 잘 부탁해.
언니 보살펴야 해서. 미안해.

네, 고모…….

아빠와 가게를 뒤로한 채
부산에서 서울로 올라오셨고

우리 열차는 서울역, 서울역에
도착합니다.

올라오자마자 한숨도 돌리지 못하고
내 끼니를 챙기셨다.

밥 먹자.

응.

그럼 또다시 조금이라도 먹을 수 있는
음식을 찾아 다시 식사를 준비하셨다.

하루에 몇 번씩 다른 반찬을 하느라
고생하셨다.

조금이라도 먹어 봐.

못 먹겠어.

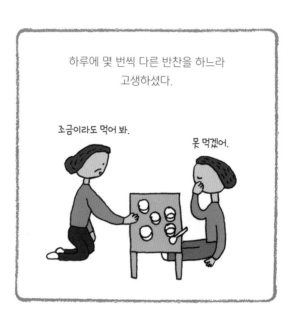

맘마

맘마

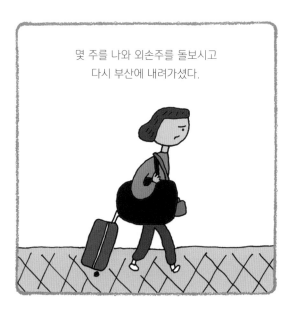

몇 주를 나와 외손주를 돌보시고
다시 부산에 내려가셨다.

엄마가 주방 이모만
구해지면 올라갈게.

그렇게 하루도 쉬지 못하시고
부산과 서울을 오가며
1년째 나를 간호하신다.

버킷 리스트

버킷 리스트

1. 아들이랑 야구장 가기
2. 아들이랑 워터파크 가기
3. 아들이랑 내 그림책 읽기
4. 땅콩책, 시집 완성하기
5. 신혼여행 가기
6. 전원주택 이사
7. 아빠랑 댄스 배우기

버킷 리스트

8. 아들 초등학교 보내기
9. 엄마, 시엄마 생일상 차려 드리기
10. 가족 여행 가기
11. 항암 일기 책 내기
12. 베스트셀러 작가

눈물 젖은 누룽지

오늘의 식단은 누룽지 미음이다.

오심 때문에 코를 막고 한 숟갈씩

베란다에서 먹었다.

'먹기 싫어서 안 먹어!'가 아닌,
살기 위해 무언가를 삼켜야 한다는
사명감으로 숨을 참고 목구멍으로
음식을 넘기는 기분은 뭐랄까……
내가 엄청난 죄를 지은 기분이다.
벌 받는 기분…….

무사히

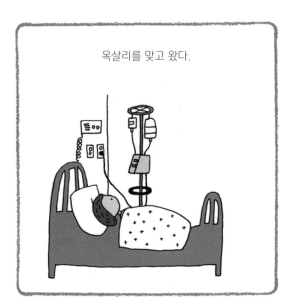

옥살리를 맞고 왔다.

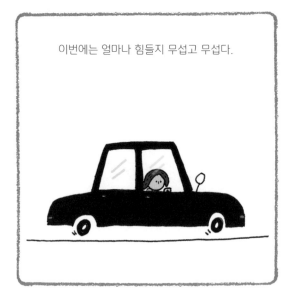

이번에는 얼마나 힘들지 무섭고 무섭다.

일주일에 400만 원인 양한방 병원에 입원했다.

나는 걸어 다니는 돈인 셈이다.
그래도 효과가 있으면 좋겠다.

안 괜찮은데

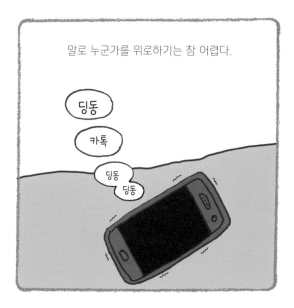

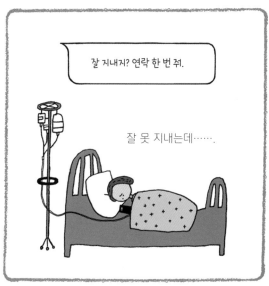

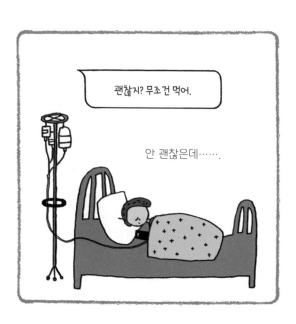

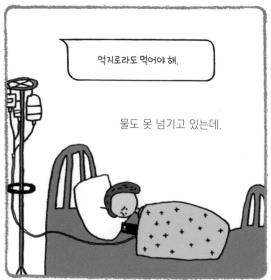

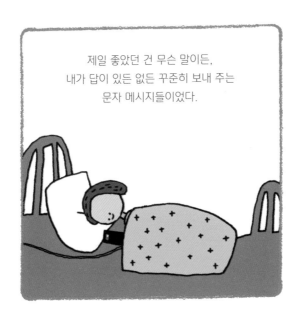

제일 좋았던 건 무슨 말이든,
내가 답이 있든 없든 꾸준히 보내 주는
문자 메시지들이었다.

내게 힘이 된 말들

가볍게 꾸준히
보내 주는 안부 문자

"힘내지
않아도 돼."

"네가 얼마나
힘든지 내가
몰라서 미안해."

"말해 줘서
고마워."

"지금 잘하고 있어.
잘해 왔어."

"멀리서나마
항상 응원하고
있어."

가끔 힘 빠지게 했던 말들

신앙 전도

"위암은
잘 낫는데."
(나보다 중증인 분이
해 주면 좋다.)

"억지로라도
먹고 힘내야지."
(억지로도 못 먹는데……)

"잘 지내고 있지?"
(못 지내는데……)

"요즘 암은
별거 아니래."
(내겐 큰일인데……)

"몇 기인지가
뭐가 중요해."
(많이 중요한데……)

다짐

내가 병을 극복한다면
단 하루도 헛되이 보내지 않을 것이다.
힘없는 자를 **도울** 것이고
내가 필요한 누군가에게 **달려갈** 것이다.
숨 쉬는 이 순간을 **감사히** 여기고
꼭 극복할 것이다.

못난 엄마

아들은 때때로 시댁에서 봐 주셨다.

반지야,
'엄마' 해 봐. '엄마'.

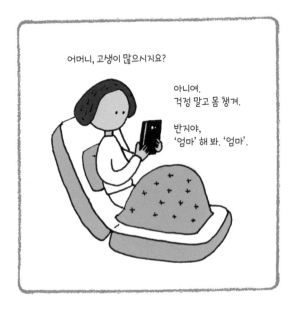

어머니, 고생이 많으시지요?

아니여.
걱정 말고 몸 챙겨.

반지야,
'엄마' 해 봐. '엄마'.

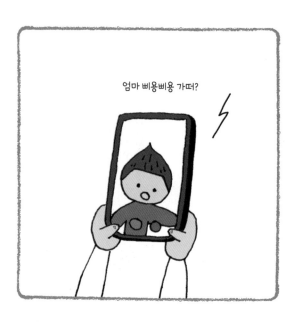

엄마 삐용삐용 가떠?

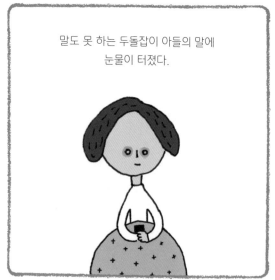

말도 못 하는 두돌잡이 아들의 말에
눈물이 터졌다.

푸념

⌂ 🔒 **https://m.cafe.**

항암카페 🔍 ☰

위로 받고 싶은 날이네요.

 사기병 2018.5.20. 20:47 ⋮

위암 4기 대망 대장 복막 전이 상태인 아기
엄마입니다. 한 주 전 항암 치료가 힘들어서
글을 올렸는데요. 위암 4기라는 진단을 받고
너무 충격을 받아서인지 잘 극복이 안됩니다.
항암 치료도 너무 힘들어서 견딜 수 있을지
눈물이 흐르고, 지난주에는 변비, 설사로
엉덩이에 농양이 생겨서 수술까지 했더니
잘 걷지도 못하고 또 눈물이 나요.
힘들어하는 엄마, 두 돌 안 된 아들이
어린이집에 가는 모습만 봐도 '또다시
볼 수 있을까.' 하는 생각에 그냥 눈물이
쏟아집니다. 시도 때도 없이 울고 우울증이
심하게 온 것 같은데, 항암 약에 항생제에
수면제를 많이 먹은 상태에서 우울증 약을
먹어도 될지요.
다음 주에는 아들의 두 번째 생일인데 항암
치료를 받아야 하니, 또 무섭고 눈물이
납니다. 저 같은 분 혹 계실까요?
우울한 글만 올려서 죄송합니다.

강해지자

큰 소리에 놀라지 않는 사자와 같이,

그물에 걸리지 않는 바람과 같이,

물에 젖지 않는 연꽃같이,

저 광야에 외로이 걷는 무소의

뿔처럼 홀로 가라.

- 숫타니파타 -

5월의 일기

수면제를 먹지 않고 잘 수가 없다.
이제 잠도 내 맘대로 못 자는 상황이다.
운 좋게 잠들어도 금방 깨 버린다.
수면제는 내성이 있다는데,
이렇게 매일 먹어도 되는지 걱정이다.

"**많**이 먹어."
"위암은 쉽대."
"기수는 아무것도 아니야."
아무것도 모르면서…….
물만 마셔도 장이 꼬이고, 토하고, 앉지도 서지도
눕지도 못할 만큼 온몸이 찢어지는 고통을 알면
그런 말은 쉽게 못 할 텐데…….
너무 무섭다. 항암 치료 받다가 약을 바꾼다는데,
2차 항암제 부작용도 옥살리, 젤로다만큼
심하다는데, 머리도 빠질 텐데…….
'생각 안 해야지.' 하면서도 생각이 꼬리를 놓지
못해서 신경 쇠약에 걸리겠다.
온통 미운 마음뿐이다.

가만히만 있어도 눈물이 흐른다.
밥을 먹어도, 반지를 보아도, 화단에 핀 꽃만 보아도
눈물이 흐른다. 엄마는 그런 나를 못 보겠는지
밥만 차려 주시곤 방에 들어가신다.
울면 안 된다고 머릿속으로 생각은 하지만,
몸은 다른가 보다. 내가 생각해도 심할 정도라고
생각되어서 가정 간호 선생님께 여쭤 보았다.
선생님은 정신과 협진을 꼭 받으라고 하셨고
나를 위해 기도해 주셨다.
"하느님, 이 아픔을 가져가 주세요."
"하느님, 이 아픔을 가져가 주세요."
나는 종교가 없지만 그날의 기도는 큰 의지가 되었다.

반지의 말이 많이 늘었다.
수술 전만 해도 '딸기', '엄마', '아빠'가 거의
전부였는데, 우유, 반지, 물, 할머니, 엄마, 아빠,
아니야, 없어, 찾았다, 딸기, 시계, 선생님, 빠방이,
맘마, 또 줘, 주세요, 네, 안녕히, 똥, 아뜨, 이거, 뭐야,
메롱, 가자, 까까…….
나 없는 사이, 많이 성장했다.

6월

아들 생일을 함께 보낼 수 있을까?
두 돌, 세 돌…….
언제까지나 함께하고 싶다.

'갱상도' 남자

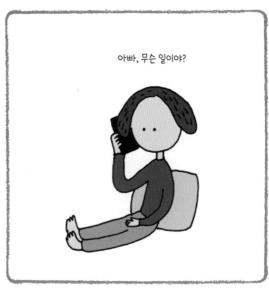

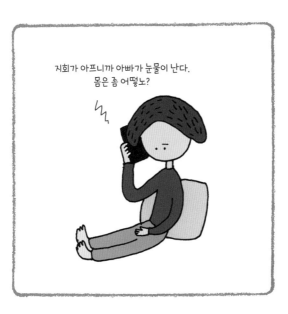

지회가 아프니까 아빠가 눈물이 난다.
몸은 좀 어떻노?

괜찮다. 좋아지겠지.

아빠는 전형적인 '갱상도' 남자.
졸업식에 한 번도 온 적 없었고,
다정한 아빠와는 거리가 멀었다.

이후로도 아빠는 매일 전화하셔서

사랑한다고 말씀해 주신다.

나도 아빠 사랑해.

내 얼굴

그림 속 내 얼굴은 이러하지만

실물은 부작용으로 부어서 개구리 같다.

개굴개굴

다행이다

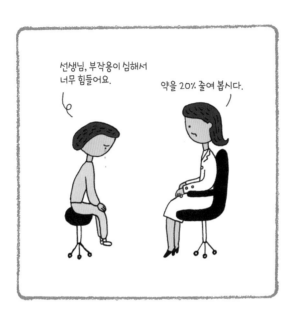

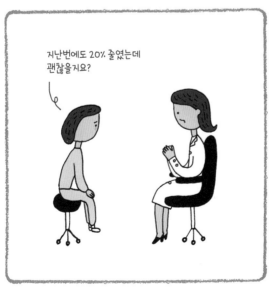

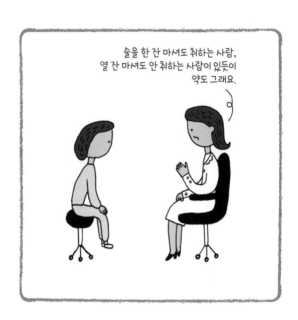

술을 한 잔 마셔도 취하는 사람,
열 잔 마셔도 안 취하는 사람이 있듯이
약도 그래요.

네.

잘 지내고 와요!

부작용이 심해서 2차 항암제로

바꿀까 봐 걱정했는데 다행이다.

당분간 머리 빠질 걱정은

안 해도 되겠다.

생활 패턴 바꾸기

하루에 정해진 시간에 식사 4회,
그리고 간식 먹기

살아야 한다.

하루 한 시간 운동

살아야 한다.
살아야 한다.

해독 주스, 야채수, 황탯국,
기타 보조제 챙겨 먹기

살아야 한다.

살아야 한다.
살아야 한다.

안 좋은 뉴스 안 보기

스트레스를
줄여야 한다.

살아야 한다.
아직은 해야 할 일이 많다.

내년에도

내년에도 장미를 볼 수 있을까?

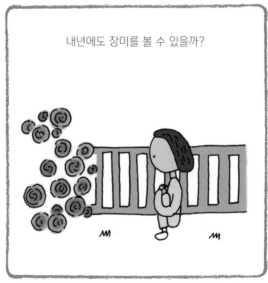

파란 하늘도 또 볼 수 있겠지?

괜히 눈물 바람이네.

설상가상

갑자기 극심한 변비가 시작되더니

엉덩이가 너무 아팠다.

바로 항문외과에 진료를 받으러 갔다.

항암 치료가 독해서
급성 농양이 생겼습니다.
바로 응급 수술 해야겠어요.

나는 열흘을 굶어 대꾸할 힘조차 없었고
곧바로 수술대에 오른 뒤 의식을 잃었다.

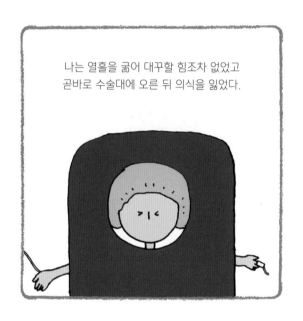

괴롭고 수치스러웠지만

무엇보다 또 다른 암은 아닌지

걱정 또 걱정이 되었다.

두 돌

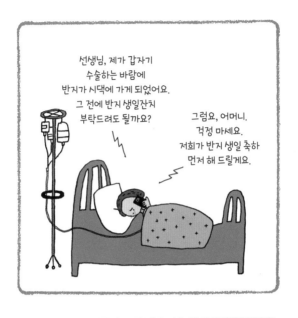

미리 준비해 둔 선물을 엄마 편에 보내고
무사히 생일잔치를 했다.
선생님, 온 마음으로 감사합니다.

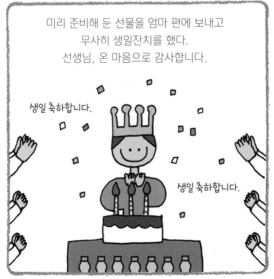

일상이 아닌 일상

또각

또각

부럽다.
뛰어갈 수도 있고 구두도 신고
머리 염색도 하고…….

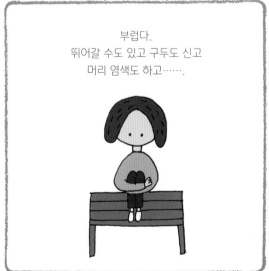

불안할 때

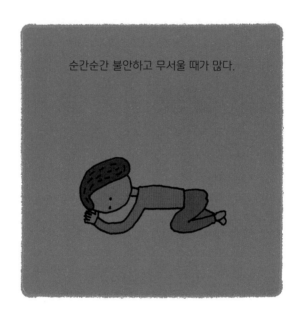

순간순간 불안하고 무서울 때가 많다.

잡생각을 잊기 위해 자수를 놓기 시작했다.

집에서도

병원에서도

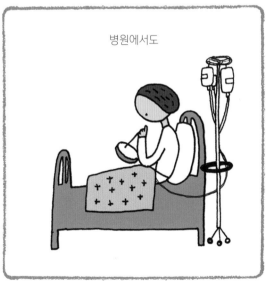

그렇게 양말 열다섯 켤레에 자수를 놓아

고마운 분들께 선물했다.

많이 무겁다

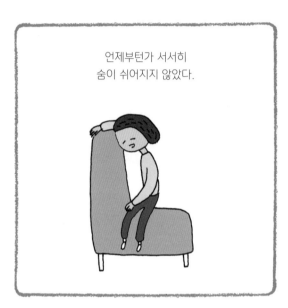

언제부턴가 서서히
숨이 쉬어지지 않았다.

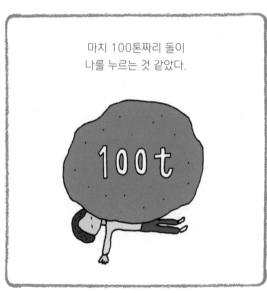

마치 100톤짜리 돌이
나를 누르는 것 같았다.

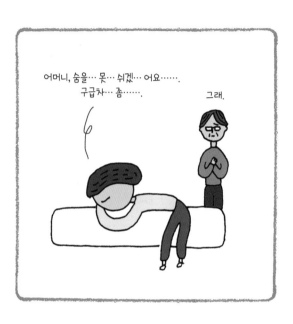

어머니, 숨을… 못… 쉬겠… 어요…….
구급차… 좀…….

그래.

구급차에서 산소 호흡기를 끼니
조금씩 안정이 되었다.

병원에서 갖가지 검사를 했고
정신과 진료로 넘어갔다.

검사 결과 심장에는 이상이 없고요.
과호흡도 아니십니다.
일단 안정제를 처방해 드리겠습니다.

심장 소리가
너무 크게 들려요.

응급실에 있다 나오니 다섯 시간 내내
시부모님께서 기다리고 계셨다.

항암은 여전히

나를 짓누르고 있었다.

정신과?

바로 정신과 진료를 받게 되었다.

안녕하세요.

일종의 공황 장애와 우울증으로
호흡 곤란이 온 것 같습니다.

정신과 선생님의 친절한 설명을 듣고 나니
조금은 위안이 되었다.

6월의 일기

수술 상처가 아물지 않아서 꾸부정하게 걷는다.
힘이 없어서 병원만 겨우 다니는 수준이다.
주차장에서 엄마가 부축을 해 줘서 횡단보도를
건너는데 도중에 빨간불로 바뀌었다.
빨리 갈 수도 없는 상황이라 겨우 걸어갔는데,
예전에 운전하던 때가 생각나면서 할아버지
할머니들이 늦게 걷는 걸 불편해했던 내가 미웠다.

정신과 진료를 받으러 갔다.
응급실을 다녀온 뒤로 약을 먹어서 좀 나아졌지만
여전히 힘없이 진료실에 들어갔다.
"제가 숨이 안 쉬어져요. 특히 아침부터 오후
4시까지요. 왜 그런지요?"
선생님은 나와 같은 암 환자들이 있다고 하시며
약을 처방해 주셨고, 다음 날부터 숨도 쉬고 걸을
수도 있게 되었다. 수면제 대신 안정제로 바꿔 주셔서
항암 치료 받고 힘들 때 먹고 잘 수 있게도 해 주셨다.

다음 진료 때는 농담도 하면서

내가 힘들었던 일들에 대해서 이야기했다.

"선생님은 젊고 잘생기시고 이렇게 큰 병원

의사이신데, 고민이 있으세요?"

"그럼요. 하하하, 저도 고민이 있죠."

선생님은 정말 친절히 들어 주시고 웃어 주셨다.

그나마 정신과에 진료를 받으러 갈 때는

마음이 편하고 좋다.

의사의 말 한마디에 울고 웃는 환자이다 보니,

더없이 소중한 시간이다.

숨이 쉬어질 때면 거실을 뱅글뱅글 돌며

'나는 살 수 있다.'

'나는 살 수 있다.'

'하느님, 부처님, 예수님, 도와주세요.'

읊조리며 운다.

7월

두 다리로 걷고
먹고 싶은 걸 맘껏 먹고 마시고
편하게 이야기하던 일상이
이제는 항상 가질 수 없는
소중한 것이 되었다.

숨 쉬기의 정석

하---

후---

하– – –

후– – –

와!

숨이 쉬어진다!

숨이 쉬어진다!

먹고 싶다

부작용이 심해서 2주 동안 항암 치료가 미뤄졌다.
위가 없는 내가 정상인의 1/4을 먹고
살을 찌우는 것은 불가능하다.
오렌지주스를 벌컥벌컥 마셔 보고 싶다.

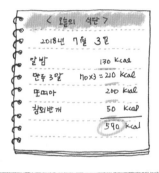

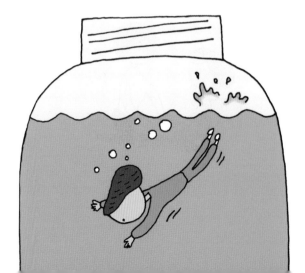

가정 간호

띵동 띵동

안녕하세요.

거의 먹지 못하자 항암 치료 담당 교수님께서
가정 간호를 신청해 주셨다.

주사 맞으면
좋아질 거예요.

간호사 선생님은 주 3회 단백질 주사를
놓아 주셨다.

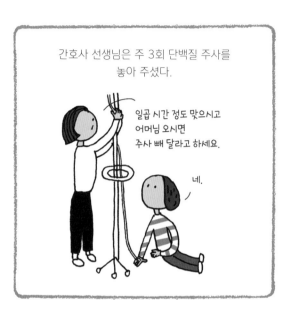

일곱 시간 정도 맞으시고
어머님 오시면
주사 빼 달라고 하세요.

네.

덕분에 요양 병원에 안 가고
집에서 편하게 주사를 맞게 되었다.

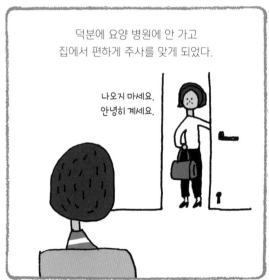

나오지 마세요.
안녕히 계세요.

좋다는데……

지회야, 황탯국 마셔.
간 해독에 좋대.

브라질 너트 먹었어?
하루 한 알만 먹으면 된다.
얼른 먹어.

야채수랑 오메가 3, 로열젤리,
유산균 먹어야지.

네.

동생이 보내 준 모링가랑
강황, 노니도 좋단다.
그라비올라도 좋다는데…….

띵동 띵동

네, 나가요.

응, 지리산 청정 지역에서
구한 표고버섯이야.
위암에 좋대서 너 먹이려고.

그 자루는 뭐야?

이제 그……만.

산책의 힘

항암 약 용량을 두 번 줄이고
가정 간호, 단백질 주사를 맞으면서
조금씩 컨디션이 회복되어
산책을 할 수 있게 되었다.

맑은 하늘 아래

두 다리 사이로 바람이 지나가고

발끝에 들어가는 힘이 온몸으로 느껴졌다.

모든 것이 좋았다.

미안해

간식으로 삶은 달걀을 먹었다.

서서히 컨디션이 가라앉아서 반지를
겨우겨우 집으로 데리고 왔다.

곧 덤핑(저혈당 쇼크)이 왔고

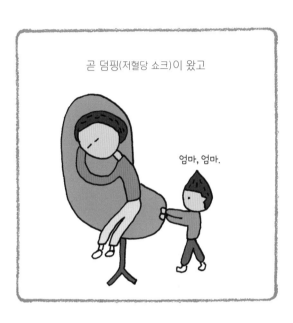

엄마, 엄마.

오렌지주스 한 병을 모두 마신 뒤

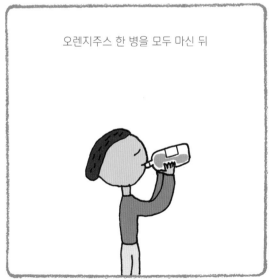

난 기절했다.

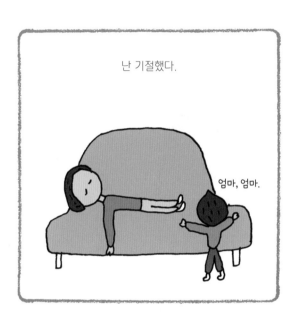

엄마, 엄마.

두 시간 뒤에 깨 보니 반지는
바지가 다 젖은 채로 내 옆에 있었다.

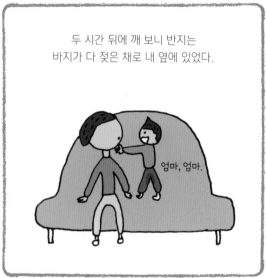

엄마, 엄마.

엄마가 아파서 미안해.

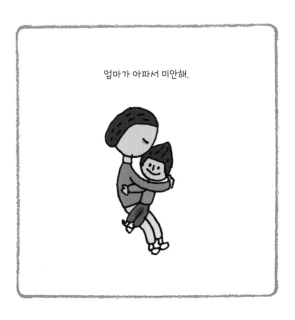

빠지지 마

항암 치료 부작용으로
머리카락이 빠지기 시작했다.

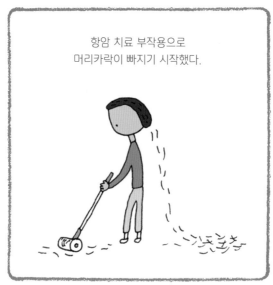

머리카락의 1/3이 빠졌다.

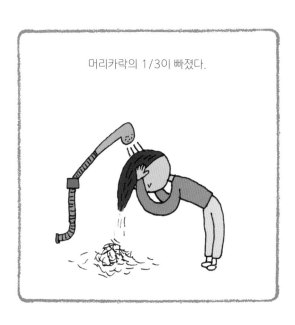

그래도 다행인 건 가발 쓸 정도는 아니었다.

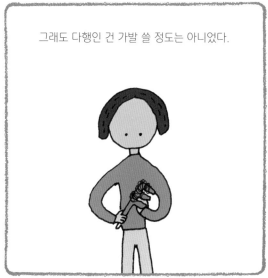

그래서 실제로는 머리를 짧게 자른 모습이다.

빵 가게

손님, 빵이 다 팔렸는데요?

네….

9 AM

딩동

도대체 똑같은 꿈을 몇 번이나 꾸는지…….
매번 빵도 못 사고 끝나니 찝찝하다.

나 때문에

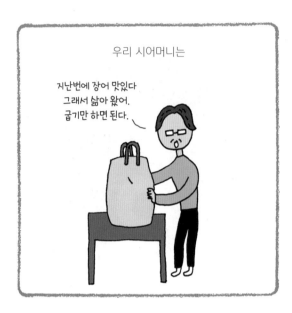

우리 시어머니는

지난번에 장어 맛있다
그래서 삶아 왔어.
굽기만 하면 된다.

내가 조금이라도 먹는 것을 챙기신다.

곰국 잘 먹는다
그래서 끓여 왔어.
또 먹고 싶은 거
있으면 얘기해.

나 없는 동안 반지를 돌봐 주시며

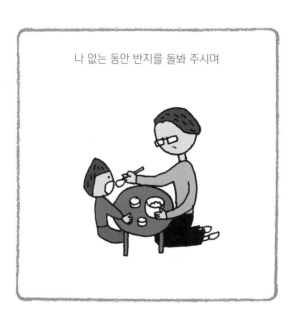

두 시간을 버스로 달려

기운이 좋다는 절에 가신다.

나 때문에……

우리 며느리,
제발 아프지 않게 해 주세요.

나를 행복하게 하는

친구에게 먼저 전화로 자랑했다.

설이야! 나 커피 마셔도 된대!

아이스라떼 나왔습니다.

7월의 일기

반지가 방학을 맞아 시댁에 맡겼더니 보고 싶다.
이 집 저 집 떠도는 반지에게 미안하다.
반지는 요즘 부쩍 아이스크림을 좋아한다.
발음을 제대로 못해서 아이스크림을
'아꾸끼용 아꾸끼용'이라고 한다.
귀엽다.

차 사고가 났다. 분명 100% 내 과실이다.
엄마는 오일병을 깨트리고 배달 온 우유도 썩었다.
시티 검사 결과 나오기 전이라 모든 게 찜찜하고
불안하다.

꿈을 많이 꾼다. 그 꿈들은 하나같이 해결되지
않은 채 끝난다. 내가 지갑을 찾아 돌아다니거나
누군가를 애타게 찾지만 꿈에선 절대 이루어지지
않는다. 꿈속에서 슬피 울다 깨면 베개가 눈물로
온통 젖어 있을 때도 있다. 하루에도 몇 번씩 꿈을

꾸고 기억하다 보니, 언제부턴가는 꿈을 기록하기
시작했고, 지금은 일상이 되었다. 아프고 난 뒤에 좋은
꿈은 한 번도 없었다. 정신과 약을 먹으며 도움을
받고는 있지만, 시티 검사 결과와 항암 치료 걱정이
꿈까지는 어쩌지 못하나 보다.

내 인생에 간식이라고 하면 단연 커피라고 말할 수
있다. 30대 이후 간식을 끊은 뒤로는 유일하게
당 보충을 커피, 정확히는 믹스 커피로 해 왔기 때문에
수술 후 겨우 밥을 먹기 시작했을 때도 커피 냄새가
어찌나 달콤하게 유혹하던지…….
누구는 마시면 안 된다, 누구는 하루 한 잔이면
된다더라, 말들은 많았지만 내 마음속 깊이
'믹스 커피는 하루 한 잔'으로 이미 타협하고 있었다.
한 잔은 괜찮다는 교수님 말이 떨어지자마자
믹스 커피 한 잔의 시간을 하루 중 최애 타임으로
즐기는 중이다.

8월

아프고 나서 좋은 점은
생각지도 못한 소중한 이들이
내 옆에 많다는 것을
알게 된 것이다.

소중한 생명

산책을 하면서 종종 바닥을 본다.

줄지은 개미들

작은 들꽃

하나라도 밟고 싶지 않다.

알록달록

아프기 전에는 톤 다운된 색을 좋아했다.

아프고 난 뒤부터 밝고 화사한 색을
선호하게 되었다.
유치찬란 윤지회로 변신!

어쩌지

반지는 한 달의 1/3은 시댁에서

어부바

어부바

1/3은 친정 엄마와 함께

재미없데!

1/3은 나와 지낸다.

집을 왔다 갔다 하며 지내게 된 후
반지는 나에게 집착하기 시작했다.

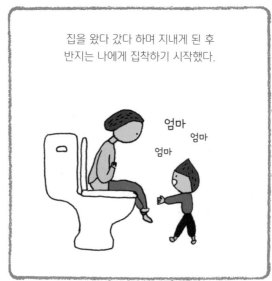

점점 폭력적으로 변해 갔다.

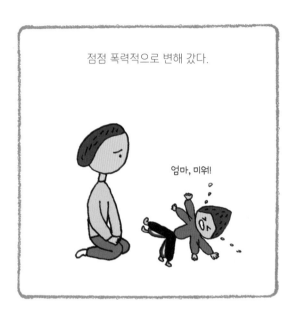

엄마, 미워!

내 사랑 수박

옥살리, 젤로다는 회당 총 3주 주기이다.
2주는 약, 1주는 휴지기이다.

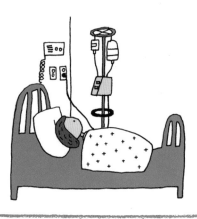

항암 약 기운으로 열흘은 못 먹다가

열흘 후부터는 조금씩 먹을 수 있다.

내가 제일 잘 먹을 수 있는 건 수박이었다.
하루에 반 통씩 수박을 먹고 지냈다.

우적 우적

긴팔을 입는 이유

영양제, 구토 방지, 항암 주사를 맞다 보니

어느새 팔이 남아나는 곳이 없었다.

반지가 보는 게 싫어서
여름에도 칠부 옷을 입었다.

내게도 생겼다

음식을 먹고 항상 비스듬히 앉아야 하는데
베개, 쿠션으로는 불편했다.

아무 날도 아니지만
꼭 필요했기에

높이 조절도 되고

상품평이 많아.

색깔도 이쁘고

등받이가 뒤로 넘어가는 고가의 안락의자를
남편 카드 10개월 할부로 장만했다.

남편 찬스, 아주 좋아요!

지름신

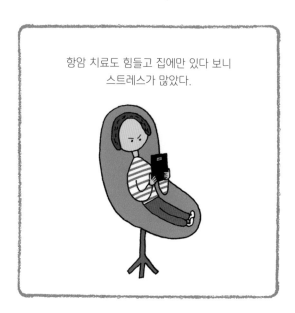

항암 치료도 힘들고 집에만 있다 보니
스트레스가 많았다.

띵동 띵동

택배 왔습니다.

띵동 띵동

택배 왔습니다.

띵동 띵동

만 원, 이만 원 쇼핑을 하다 보니
어느새 박스 더미가 쌓이고

행복의 지름신은 나에게
카드 폭탄을 선물해 주셨다.

실례합니다

배 소리도 방귀 소리도
마음대로 나오고…….

이젠 내 장들
낯이 두꺼워졌다.

식탐

항암 치료 직후에는 극심한 변비가 와서
차가운 음식을 먹을 수 있다.

그래서 치료를 받자마자 급히 출발했다.

냉면을 먹기 위해!

물냉면 나왔습니다.

반 년 만에 먹는 냉면은

무리하지 말고 먹어.

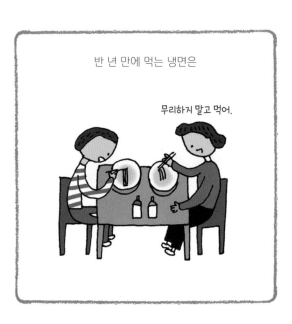

사랑이었다.

덤핑이 오거나 설사를 할까 봐 먹자마자
집으로 왔는데 아무 탈이 없었다.

이제는 조금씩 **소화력이
느는 것 같다.**
위의 대부분을 절제했어도
소화력이 늘 수 있다는 게
신기하다.

항암 치료 준비물

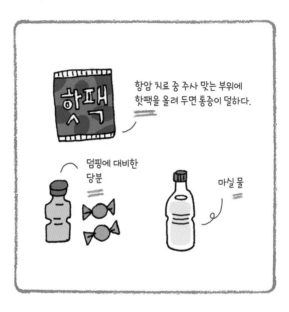

항암 치료 중 주사 맞는 부위에
핫팩을 올려 두면 통증이 덜하다.

덤핑에 대비한
당분

마실 물

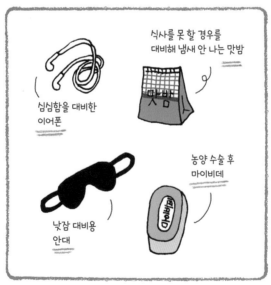

식사를 못 할 경우를
대비해 냄새 안 나는 맛밤

심심함을 대비한
이어폰

농양 수술 후
마이비데

낮잠 대비용
안대

출발!

떨리는 순간

AM 7:40
시티 검사 결과 진료가 있는 날은
병원에 미리 도착해 피 검사를 한다.

그러곤 엄마와 항암 치료 전에 아침 식사를 한다.

조금만 더 먹어.

AM 8:30
차에 가서 잠시 쉬었다가

AM 9:00
진료표를 받고 대기실에서
기다린다.

AM 9:05

두 손이 떨리기 시작하고 땀 범벅이 된다.

AM 9:10

심장이 터질 듯하고

AM 9:15
온몸이 떨리기 시작하고

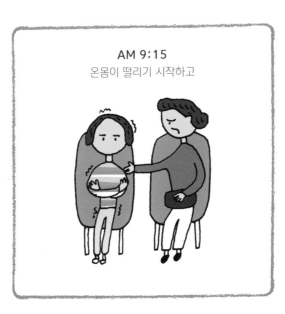

AM 9:17
머릿속이 멍해진다.

AM 9:25
진료를 받고

저번과 같아요.

AM 9:28
나와서 다리가 후들거려 주저앉았다.

자리 잡기

항암 치료를 받게 되면

외래 접수증 주세요.

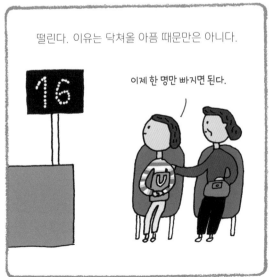

떨린다. 이유는 닥쳐올 아픔 때문만은 아니다.

이제 한 명만 빠지면 된다.

편한 자리에 앉으세요.

여기 앉을게요.

주사약
나왔습니다.

수술하고 입원해 있는 동안
한 번도 누워 보지 못한,
애타게 눕고 싶던 창가 자리에
눕기 위해서다.

8월의 일기

위암 4기란 말에 다들 연락을 조심스러워하는
것 같다.
예전의 나를 돌아봐도, 고마웠던 지인이 암에
걸렸다는 소식을 듣곤 어려워서 메일 한 통 쓴 게
다였다.
지금 같은 마음으로는 유기농 먹거리라도 배달해 주고
답이 오든 말든 문자 메시지라도 자주
보낼 텐데…….
수술 직후 너무 아플 때는 누구의 연락도 받지 않았다.
그 와중에 평소 그리 친하다 생각하지 않았던 친구가
매주 유쾌한 문자 메시지와 전화로 연락을 해 줬다.
"언니, 이 고양이 사진 너무 귀엽죠?
오늘 하루도 무사히 보내요!"
내가 답을 못 해도 꾸준히 보내 준다.
얼마나 힘이 되는지 모른다.
오히려 친하다고 생각했던 사람들에게 섭섭한
마음이 생길 때가 있다.

그럴 때면 멀어지기 싫어서 먼저 연락해

섭섭하다고 이야기하고, 앞으로 편하게

연락하라고 말해 두었다.

여름이 지나갈 때쯤에 옷 정리를 했다.

항암 카페에서 옷 정리를 하다 울컥했다는

환우의 이야기가 생각났다.

살이 많이 빠지기도 했고, 또 혹시나……

내가 잘못되었을 때를 대비해

미리 정리해 두고 싶었다.

깨끗한 옷들과 신발은 체격이 비슷한 친구에게 주고,

크거나 잘 입지 않는 옷은 과감히 다 버렸다.

포대 자루 세 개 정도를 버리고 나니

옷장이 널널해졌다.

묵혀 두었던 내 추억들도 모두 정리했다.

9월

조금씩 컨디션이 좋아지면서
다시 그림을 그리게 되었다.
그 전에는 느끼지 못한 행복감이 밀려온다.
내가 살아 있는 것 같다.

수목원 데이트

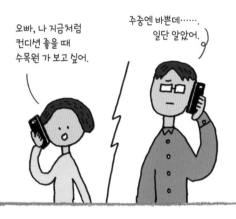

남편의 직업은 야근이 많은 직종이다.
연차, 월차도 쓰기 어렵다.

오빠, 나 지금처럼
컨디션 좋을 때
수목원 가 보고 싶어.

주중엔 바쁜데……
일단 알았어.

남편은 어렵게 하루를 쉴 수 있었고,
우린 광릉 수목원에 갔다. 컨디션도 좋았다.
한 손에 커피를 들고

사진도 찍고

좀 더 오른쪽으로.

푸릇푸릇 멋진 풍경도 보았다.
오심도 없었다.

남편과 함께한
피톤치드의 기운은
오래도록 남았다.

엄마 아야 해?

단백질 주사를 오래 맞다 보니

응, 알았어.

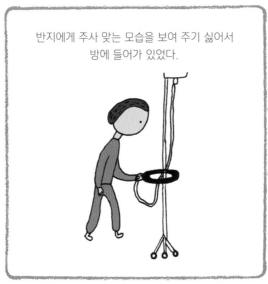

반지에게 주사 맞는 모습을 보여 주기 싫어서
방에 들어가 있었다.

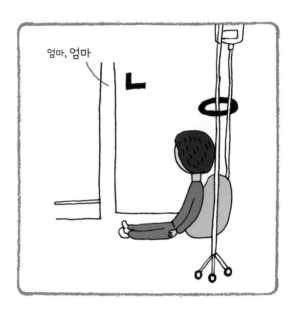

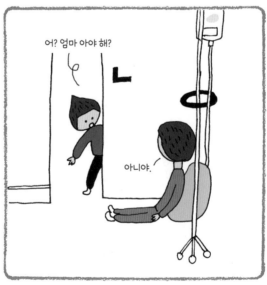

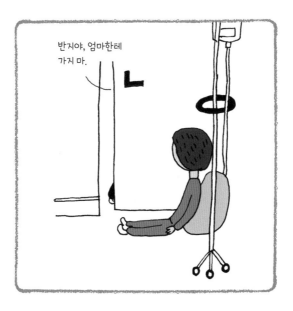

반지야, 엄마한테
가지 마.

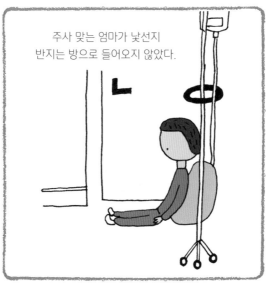

주사 맞는 엄마가 낯선지
반지는 방으로 들어오지 않았다.

아빠의 감성

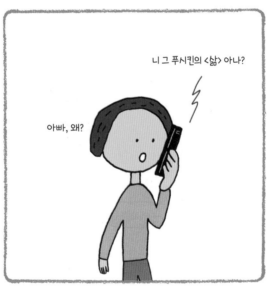

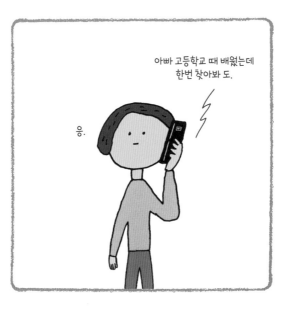

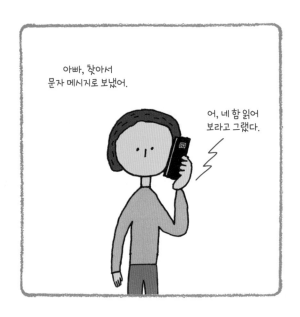

바둑만 두는 아빠인 줄 알았는데
아빠도 한때 문학 소년이었다.

아빠, 고마워요!

삶이 그대를 속일지라도

삶이 그대를 속일지라도

슬퍼하거나 노하지 말라!

우울한 날들을 견디면

믿으라, 기쁨의 날이 오리니.

마음은 미래에 사는 것

현재는 슬픈 것

모든 것은 순간적인 것, 지나가는 것이니

그리고 지나가는 것은 훗날 소중하게 되리니.

-알렉산드르 세르게예비치 푸시킨

트레이닝복

나는 트레이닝복을 자주 그린다.

그림 속에서만 그런 게 아니다.

자, 감상하실까요?

시티 검사나 고주파 치료 때문에
금속이 없는 옷을 주로 입다 보니
자연스럽게 트레이닝복을
자주 입게 되었다.
이제는 내 **필수 아이템**이다.

내 마음은 반반

용기를 내어 영화를 예매했다.
항암 치료 휴지기라 괜찮을 것 같았다.

오랜만의 극장 데이트라 기분이 좋았다.

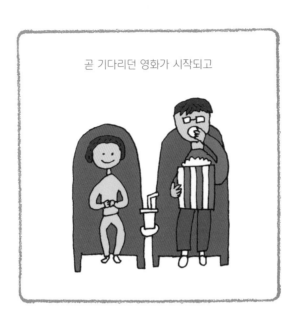

곧 기다리던 영화가 시작되고

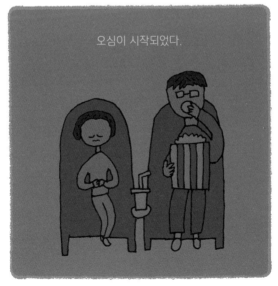

오심이 시작되었다.

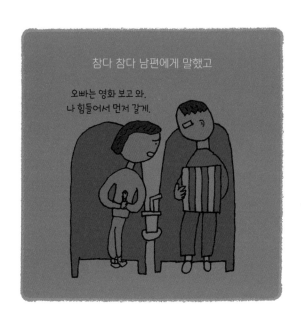

남편은 영화를 끝까지 잘 보았다.

아프다 보니
이런 경우가 종종 생긴다.
처음엔 함께하지 못해 **섭섭**했는데,
둘 중 하나라도 즐기자고 생각하니
이제는 **일상**이 되었다.

토끼와 거북이

아프기 전, 무뚝뚝한 남편과 전투적으로 싸웠다.

표현 없고 느린 거북이와
사랑받고 싶고 성격 급한
토끼라고나 할까?

내가 아프면서 남편의 진가가 발휘되었다.

옆 침대 동생은 신랑이 너무 울어서
더 슬프다는 것이다.

자기 없으면 난 어떻게 해….
엉엉.

남편은 한 번도 울지 않았고
나를 환자 취급도 하지 않았다.

나중에 안 거지만,
그때 남편은 지금까지 겪어 보지 않았던
일이어서 뇌가 정지된 느낌이었다고 한다.

처음엔 표현 없는 남편이 섭섭했지만
지금은 오히려 다행이라는 생각이 든다.

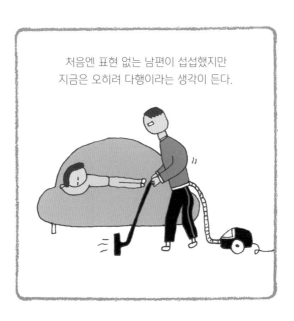

남편 앞에선 난 환자가 아니고
한결같이 반지 엄마이자
남편의 아내가 되기 때문이다.

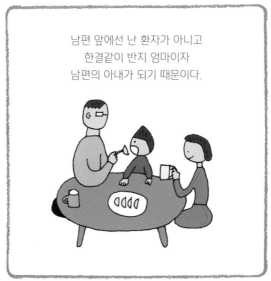

그림 그리는 나

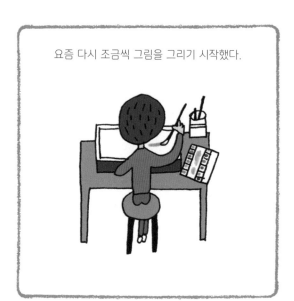

요즘 다시 조금씩 그림을 그리기 시작했다.

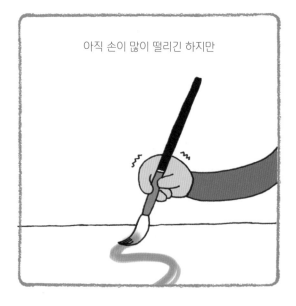

아직 손이 많이 떨리긴 하지만

그림을 그리다 보면

예전의 나로 돌아간 것 같다.

기특해!

반지는 시댁에서 열흘을 지내다 왔다.

엄마, 배 아야 해.

기저귀 갈아 줄게.

아니야.

반지는 갑자기 아기용 변기에 앉았다.

으...... 응.

이야, 우리 반지 대단해!

엄마, 다 해떠.

배변 훈련을 열흘 만에 끝내다니,
어머님 최고! 반지도 최고!

추억의 맛

아프기 전 종종 가던 숯불갈비 집이 있다.

위암 환자는 직화 구이를 먹지 못하기 때문에
고깃집에서 고기만 사다 집에서 구웠다.

냠……

직화가 아니라 그런지 내가 알던 그 맛이 아니었다.
이제 숯불갈비는 나의 추억 속 음식이 되어 버렸다.

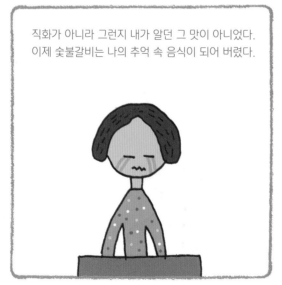

남편, 축하해

오늘은 남편 생일이다.
나는 항암 주사를 맞고 이틀째라
제대로 서지도 못했다.

결국 엄마가 미역국을 끓이시고
난 아무것도 못했다.

욱
욱

눈도 제대로 못 떴다.

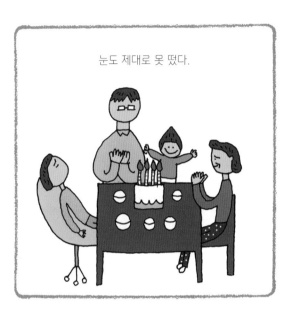

신랑, 미안해요.
사랑해요!

내 남자

어린이집에 반지를 데리러 갔다.

반지야, 엄마 오셨네.

엄마!

선생님이랑 쪽쪽!

쪽!

이런, 밀당의 고수 같으니.

9월의 일기

시어머니께서 염주 팔찌를 주셨다.
남편도 작은 티켓을 줬는데, 'OOO 등신불
60만 원'이라고 적혀 있었다. 속상하다.
시댁은 형편이 넉넉하지도 않은데,
저렇게 큰돈을 절에 기도한다고 썼다니…….
천만 원을 주면 내가 좋아진다고 했다는데,
내가 좋아지고 힘이 생기면 가서 따져야겠다.

나는 표현에 굉장히 인색한 사람이었다.
'사랑해.'라는 말은 반지에게만 유일하게
할 수 있는 말이고, 엄마, 아빠, 남편에게는
그 말을 한다는 생각만 해도……
쑥스러움에 돌이 되어 버릴 지경이었다.
하지만 아프고 난 후부터는
더 표현하려고 노력한다.
"사랑해, 오빠. 잘 다녀와."
유일하게 내 마음을 표현 못 한 사람,
엄마에게도 글로나마 전하고 싶다.
"엄마, 고마워요. 사랑해요."
결국 사랑이 전부이다.

엉덩이 농양은 시시때때로 나를 괴롭혀 왔지만
근본적인 수술을 할 수 없는 상황이라 답답했다.
오죽하면 치료 사례를 눈알이 빠질 만큼
검색했을까?
담당 교수님으로부터 수술해도 된다는
동의서를 받아 동네 병원에 갔지만,
의사 선생님은 참을 수 있을 만큼 참고
항암 치료 끝나면 오라며 나를 돌려보냈다.
아무래도 항암 치료 중에는 상처가 잘 아물지도
않고 위험 부담이 있어서겠지…….
수술까지 받겠다는 각오로 비장하게 병원 문을
들어섰지만, 별 소득도 없이 집으로 돌아왔다.
걱정이 또 늘어 버렸다.

10월

'사람이 지닌 덕과 슬기,
꾀와 지혜는 늘 질병 안에 있다.'
맹자의 말씀이다.
나는 이 아픔 속에서
어떤 사람이 되고 있는 걸까?

두근두근

이제 한 번만 항암 치료를 받으면
8차 옥살리, 젤로다 표준 항암 치료가 끝난다.
시티 검사 결과에 따라 옥살리 주사가 빠지고
젤로다 약만 먹을 수도 있다.
그럼 일상생활이 가능하고
휴지기에 여행도 갈 수 있고
마무리 못 한 원고도 조금씩 진행할 수 있다.
너무너무 기대된다.

제발…….

가을이 왔다

찬물이나 냉장고를 만질 때
발과 손이 시린 증상은
항암 약 부작용 중 하나이다.
드라이아이스를 만지는 느낌과 비슷하다.

이제 가을이구나……．

버킷리스트 4호

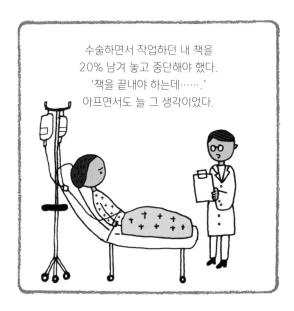

수술하면서 작업하던 내 책을
20% 남겨 놓고 중단해야 했다.
'책을 끝내야 하는데…….'
아프면서도 늘 그 생각이었다.

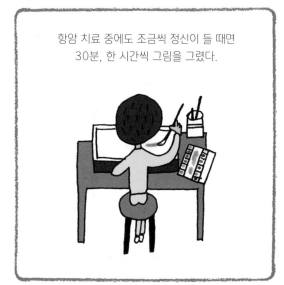

항암 치료 중에도 조금씩 정신이 들 때면
30분, 한 시간씩 그림을 그렸다.

손이 떨려서 제대로 선을 긋지 못해
아주 천천히, 천천히 그려서 두 달 만에
한 장을 겨우 완성했다.

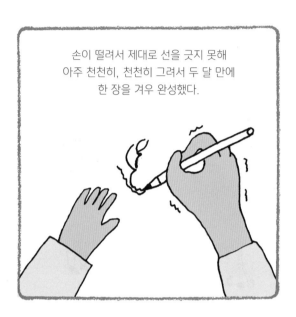

안 아팠으면 3일이면 그렸을 텐데…….
그래도 뿌듯했다.

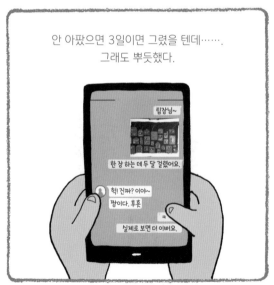

10월부터는 컨디션이 점점 좋아져서
조금씩 작업 시간을 늘려 갔다.
내가 살아 있는 것 같았다.

죽기 전에 완성할 수 있을까?
수없이 되뇌었던 김땅콩 책.

이 세상에 태어나 쥐서 고마워.

눈물 젖은 밥

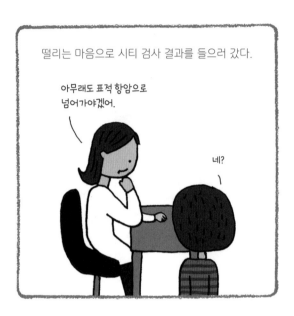

떨리는 마음으로 시티 검사 결과를 들으러 갔다.

아무래도 표적 항암으로
넘어가야겠어.

네?

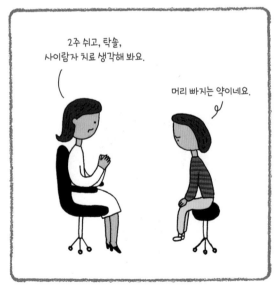

2주 쉬고, 탁솔,
사이람자 치료 생각해 봐요.

머리 빠지는 약이네요.

젤로다만 먹길 기대했는데 꿈이 산산조각 났다.

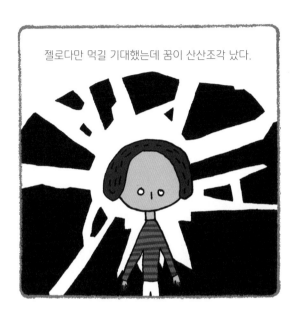

집에 와서 밥을 넘기는 순간
울음이 터져 버렸다.
그날의 눈물 젖은 밥은 잊을 수 없다.

엉엉.

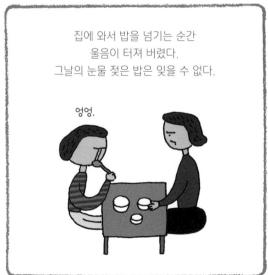

휴지기 여행

슬퍼만 하기엔 너무 귀한 휴지기이기에
마음을 다잡고

사촌 오빠가 사는 제주도로 갔다.

유명하다는 맛집 구경도 가고

비자림도 갔다.

멋진 바다 앞에서 커피도 마시고

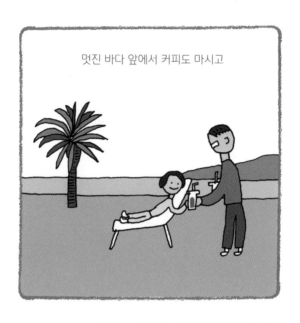

억새로 덮인 오름에도 올라갔다.

무엇보다 남편과 함께 처음으로 비행기를
타고 간 여행이라 뿌듯했다.

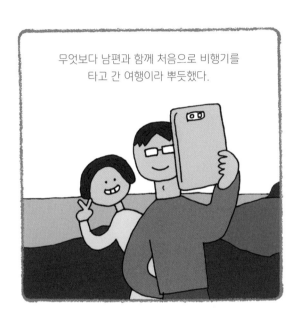

다녀와서 친구랑 통화하던 중
친구가 묻는 말에 선뜻 답을 못 했다.

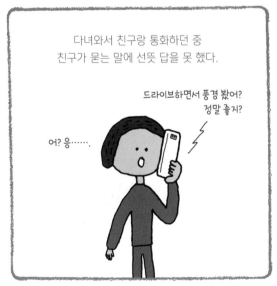

드라이브하면서 풍경 봤어?
정말 좋지?

어? 응······.

차에서 내리면 좋다, 좋다 하다가

차만 타면 떡실신 하고

차에서 내리면 좋다, 좋다 하다가

와, 멋지다!

차만 타면 또 떡실신 하는 바람에
제주도 곳곳의 아름다운 풍경은 보지 못했다.

내게 고향은

다음 진료 전에 고향 부산에 내려갔다.
항암 치료 시작하곤 처음이다.

엄마는 분식집 일로 바쁘셔서
아빠가 부산역에 데리러 오셨다.

아빠!

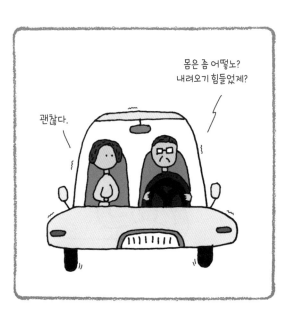

몸은 좀 어떻노?
내려오기 힘들었제?

괜찮다.

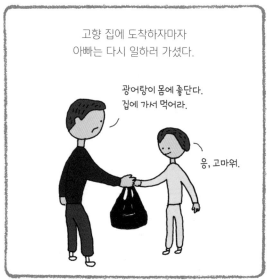

고향 집에 도착하자마자
아빠는 다시 일하러 가셨다.

광어탕이 몸에 좋단다.
집에 가서 먹어라.

응, 고마워.

아빠가 사 주신 광어탕은 정말 맛있었다.

내친김에 집 앞 공원에도 갔다.

고향 냄새…….

참 좋다.

따라쟁이 반지

요즘 반지는 뭐든지 따라 하려 한다.

내가 할래.

엄마, 나도 할래.

나도 일할래.

알았어, 조심해.

같이 해.

엄마, 나도 한다!

귀염둥이 내 새끼.

가발

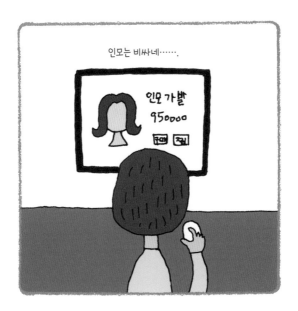

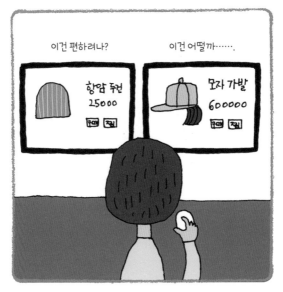

머리는 어디서 잘라야 하지?

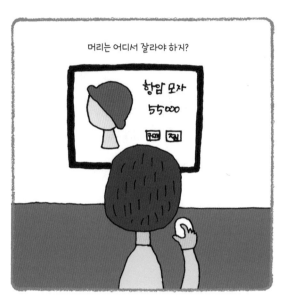

에잇!

하늘로 날아가다

마지막 옥살리 주사와 젤로다 약을 먹은 뒤
진료 받으러 가는 날.
가발도 구하고 두건도 사 뒀다.

착잡한 마음으로 병원으로 향했다.

이제 곧 머리카락이 빠지겠지?
표적 항암 치료는 얼마나 더 힘들까?

여전히 진료 전은 초긴장 상태이다.

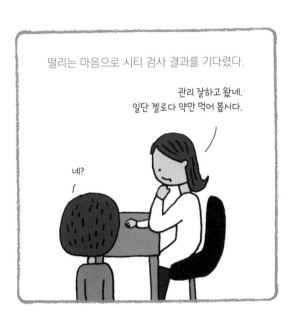

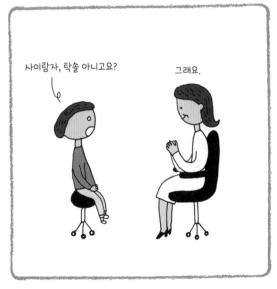

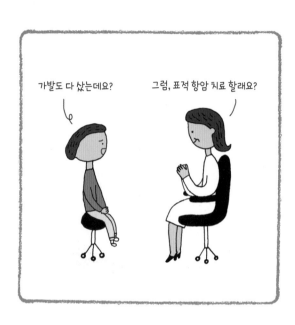

단풍놀이

집에만 있기 지루해서
오랜만에 엄마와 창경궁에 단풍 구경 하러 갔다.
아픈 이후로 처음 버스를 탔다.

초등학교 이후 엄마와 오긴 처음이라
기분이 묘했다.

단풍을 보며
좋아하는 엄마의
모습을 보니 괜히
미안해졌다.
좀 더 자주 나올걸……

사진도 예쁘게 찍었다.

기념품 가게에 들러서
기념 자석 하나를 사고 집으로 왔다.

다음에 또 가야지.

식단 보고서
네끼줍쇼

위가 없어 장이 음식에 적응하는 시간이 필요해서

AM 8:30

오이지 / 계란찜

동치미

진밥 1/3

흰살 생선

소량의 식사를 네 번에 나누어 해야 한다.

AM 11:30

두부찜 / 계란 후라이

동치미

진밥 1/3

콩나물국

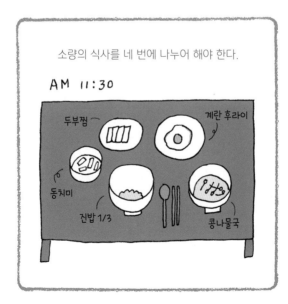

주로 고단백 식단으로.

PM 4:00

미나리무침

새우구이

동치미

진밥 1/3

된장국

하지만 아직 소화를 잘 못 시킨다.

PM 8:00

쌈장

깻잎조림

동치미

진밥 1/3

돼지 수육

밥상의 색깔이 다 누렇다.
한국인에게 고춧가루 없는 식단은

참 심심하기 그지없다.

지겹다.

10월의 일기

나는 어릴 적부터 손톱을 물어뜯는 버릇이 있었다.
그래서 내 손톱은 늘 반 토막이 나 있다.
그런데 신기하게도 항암 치료를 시작한 뒤로는
손가락 움직일 힘이 없어서인지 손톱이 길게
자라 있었다.
항암은 습관보다 무서운 놈이었다.

M스캇 펙 저자인 <아직도 가야 할 길>은
'삶은 고해이다.'라는 말로 시작된다.
진정으로 삶이 힘들다는 것을 알게 되면,
더 이상 힘들지 않다는 것이다.
그리고 그 당면한 문제를 해결하는
이 모든 과정 속에 삶의 의미가 있다고 한다.
그럼 나는 지금 어떤 의미를 위해
이 아픔을 견뎌야 하는 걸까?

인생의 어디까지 온 걸까?
앞으로 다가올 고통은 또 무엇일까?
이제 그만 아프고 싶다.

진료를 받기 전 오만 가지 생각이 다 들었다.
'빡빡머리인 나를 보면 어떤 마음일까?
반지 앞에서는 두건이라도 쓰고 있어야겠지?'
'머리를 밀면 솜털처럼 삐죽삐죽하다던데…….'
'머리를 미는 건 누구한테 부탁하지?
미용실은 엄두도 안 나는데…….'
'겁낼 필요 없어. 머리는 또 자라는 거고,
배우들은 영화 찍으면서 삭발도 하는데, 뭐!
나도 일한다 생각하고 지내면 될 거야…….'
하루에도 수십 번 이랬다저랬다 하다 결국에는
또 눈물을 훔쳤다.
공포의 몇 주가 흐른 뒤 진료 받으러 간 날,
"표준 항암으로 갑시다." 이 한마디를 듣고
맨 처음 들었던 생각은 '머리가 안 빠져서
다행이다!'였다. 내게 머리카락이 이렇게나
중요한 건지 새삼 느꼈다.
표적 항암 치료를 안 하게 되어서 기뻐해야 하나,
아님 표준 항암 치료를 지속해서 불안해야 하나?
기쁨과 불안함이 늘 함께 있다.

11월

내 나이는 한 살이다.
수술 후 다시 태어났으니 말이다.
뭐든 할 수 있는 나이다.

깜박

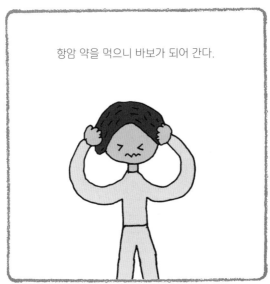

남편보다 좋은

어머니,
어떻게 꽃을 보내셨어요?

네가 꽃을 좋아하잖아.

아프니 이런 호사를 다 누리네.
시어머니는 감동이다.
남편보다 좋다.

예쁘다.

군것질 마니아

대학교 때, 그러니까 20년 전부터 나는
군것질을 좋아했다.

집에 과자가 있으면 온통 신경이
과자를 향해서
공부도 못 할 정도였다.

모두 먹어야 직성이 풀렸다.

심지어 룸메이트의 소라 모양 초콜릿도
다 먹어 버릴 정도였다.

괜찮아, 언니.

미안해, 내가 사 줄게.

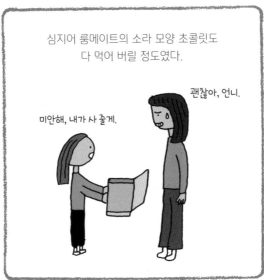

그렇게 좋아했던 군것질인데,
위 절제 수술을 한 뒤로는 덤핑이 올까 봐 못 한다.

그래서 아주 작은 초콜릿 한 알이
내겐 마지막 위로가 된다.

나는 한 살

이번 생일은 의미가 특별하다.
아픈 후 처음 맞는 생일이기 때문이다.

오다 주웠어.

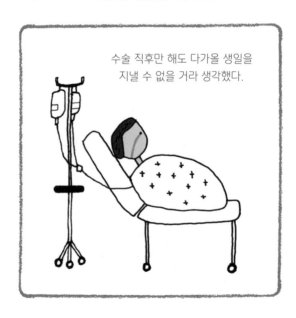

수술 직후만 해도 다가올 생일을
지낼 수 없을 거라 생각했다.

그래서 2018년 11월 5일은
다시 태어난 한 살 생일이라고 생각한다.

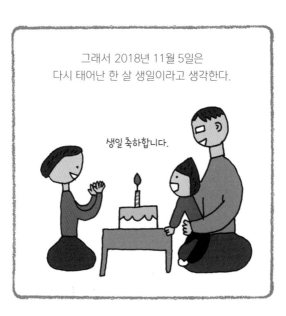

생일 축하합니다.

덤으로 시작하는 두 번째 인생

누구보다 멋지게 지내 보고 싶다.
이제 겨우 한 살이니까.

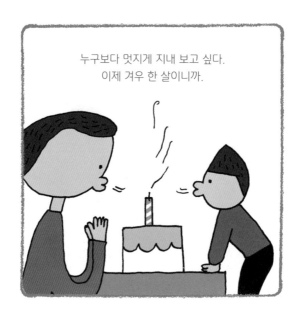

또리

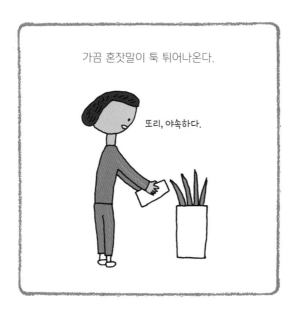

가끔 혼잣말이 툭 튀어나온다.

또리, 야속하다.

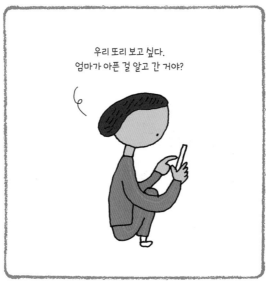

우리 또리 보고 싶다.
엄마가 아픈 걸 알고 간 거야?

또리는 내가 키우던 열네 살 몰티즈 강아지,
나의 20대, 30대를 함께한 가족이기도 하다.

기쁠 때나

슬플 때나 언제나 늘 또리와 함께였다.

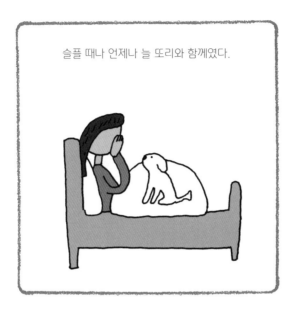

몇 년을 많이 아프다 내가 수술 받기
3개월 전에 하늘 나라로 갔다.

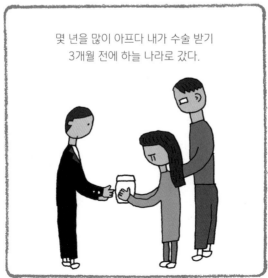

유기견으로 우리 집에 와서 온갖 사랑을
주다가 내가 아플 걸 알았는지 치료에
전념하라고 먼저 가 버렸다는 생각이 든다.

그래도 그렇지, 꿈에도 한 번 안
나오니 야속하다. 보고 싶다.

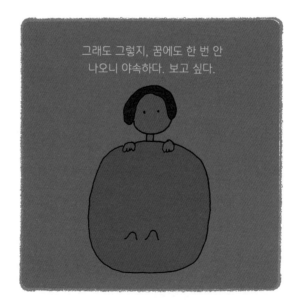

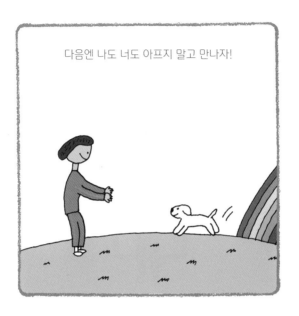

다음엔 나도 너도 아프지 말고 만나자!

수술 자국

나는 켈로이드성 피부이다.
그래서 수술 자국이 많이 덧나 속상했다.

하나는 제왕절개.

반지야.

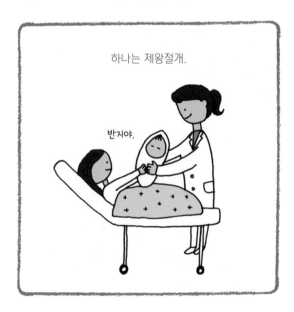

하나는 위전 절제 수술.

언젠가 한번 치료 받을 거라고 생각하고 있던 중
항암 약도 줄어서 병원에 갈 수 있었다.

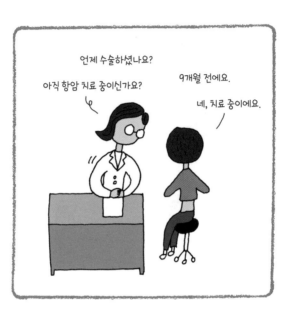

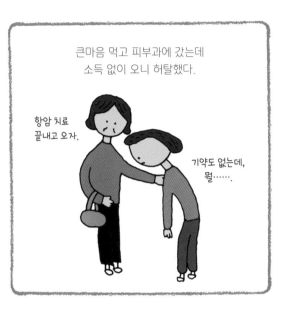

큰마음 먹고 피부과에 갔는데
소득 없이 오니 허탈했다.

항암 치료
끝내고 오자.

기약도 없는데,
뭘……

그래도 이제 살 만하니
상처 걱정을 하는구나 싶었다.

꿈의 외식

내 생일 기념으로 킹크랩을 먹으러 갔다.

우아!

우……아!

엄마는 나와 반지에게 살을 발라 주기 바쁘셨다.

우리 반지도 잘 먹네.

으음, 마이떠.

오랜만의 외식이라 정말 맛났다.

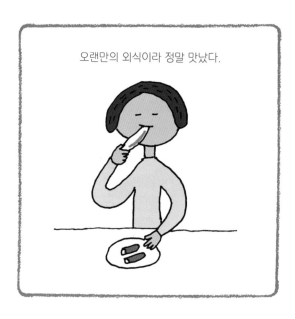

접시를 깨끗하게 비우고
볶음밥까지 먹고 집에 왔다.

너무 신나서 무리하게 먹었는지 그날 밤새
소화가 안돼서 힘들었다.

엄마는 또 걱정하느라 잠도 제대로 못 주무셨다.
가족들 걱정시켜 늘 미안해요.

에휴, 내가 너무
많이 졌나 보네.

반지의 의미

결혼 전에는 아이를 무척 싫어했다.

까꿍 까꿍

친구가 아기를 낳아도 이쁘거나 귀엽지 않았다.

아이는 경력을 단절시키고
여자의 희생을 요하는 존재라고 생각했다.

열두 시간 진통 끝에 반지를 낳고도 처음에는
이 아이가 내 아이인지 실감이 나지 않았다.

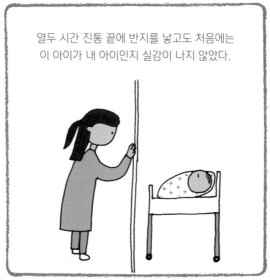

매일 아침 우는 반지를 보며
'아, 내가 아이를 낳았지.' 자각할 정도였고

아이가 있어.

심지어 엄마는
'너는 애 엄마가 모성애도 없냐.'라는 말도 했다.

애가
배고프잖아!

그러다 점점 같이 보내는 시간이 늘고
반지를 알아 갈수록 정이 들었다.

이쪽 봐.

나를 힘들게 하는 아기가 아닌,
나에게 웃음을 주는 아들로 다가왔다.

어머, 잘 걷네.

결혼 전에는 한 번도 느껴 보지 못한,
내 마음 깊은 곳에서 충만함이 느껴지기 시작했다.

말기암이라는 걸 알고 제일 먼저 든 생각은
우리 반지였다. 반지의 미래에 엄마가 없다는 건
상상하고 싶지 않았다.

반지를 엄마 없이 자라게 하는 건
너무 무책임한 일이었다.

치료가 너무 힘들고 나를 짓눌러도
반지 생각에 조금이나마 버티고 웃을 수 있었다.

반지는 나의 외로움을 채워 주고
삶의 끈이 되어 주었다.

사랑해요.

따랑해요.

내가 이 세상에 태어나 제일 잘한 일이
반지를 낳은 것이라 말하고 싶다.

고통 지수

사람들이 많이 아프냐고 물어본다.
나의 인생 수술 경험을 바탕으로
고통 지수를 표현해 보았다.

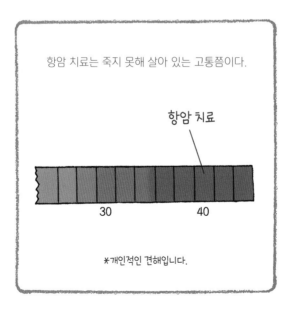

다리 골절
치질 수술
제왕절개
난소 제거
0
5
10
쌍꺼풀 수술
위암 수술

항암 치료는 죽지 못해 살아 있는 고통쯤이다.

항암 치료

30
40

＊개인적인 견해입니다.

11월의 일기

친구에게서 전화가 왔다.

"언니! 첫 번째 생일 축하해요!"

"하하하, 그러네……. 다시 태어났으니까."

"언니, 이제 돌쟁이니 좋겠어요!"

"와! 나 이제 한 살인 거야? 좋다, 좋아."

어느 다큐멘터리 프로그램에서,

'꽃은 죽어야 열매가 생긴다.'라는 내레이션을

들었던 게 생각났다.

나는 한 번 죽을 뻔하다 살아났으니

이제 열매가 생기려나?

기왕이면 알찬 열매로 태어나고 싶다.

두려운 마음은 늘 내 안에 있다.

11월 30일 진료 받으러 간 날은 너무 긴장이 되어

정신이 오락가락할 정도였다.

선생님의 한마디, '관리 잘하고 오셨네요.'를 듣는
순간, 막혔던 숨이 쉬어지고 꼬였던 장이 풀리면서
온몸에서 힘이 빠져 버렸다.
나는 대기실에서 한 시간을 누워 있었다.

깜빡 잠드는 바람에 자기 전에 먹는 정신과 약을
먹지 못했다.
하루 약을 안 먹었다고 기분이 완전 우울하고
주체할 수 없이 무기력해졌다.
안정제를 먹어도 짜증이 가시질 않았다.
악몽을 3일째 꾸니 화도 났다.
'내 의지력이 이것밖에 안 되는 건가?'
괜히 애꿎은 남편한테 짜증을 냈다.
항암 약이 쌓여서 그런 건지
모든 것이 귀찮아졌다.
결국 정신과 약을 한 알 더 추가했다…….

12월

다행히도 요즘은
점점 먹고 싶은 것들이 생겨난다.
이전에는 아파서 엄두도
못 내었는데 말이다.
식욕이라는 게 정말 소중한 거였다.

펴졌다!

암 병동으로 걸어가는 길이었다.

어, 지회야.
너 허리가 다 펴졌네?

어? 그러네.

수술 후 허리가 늘 굽어 있었는데
10개월 만에 펴졌다.

좋다.

헤헷.

버킷리스트 9호

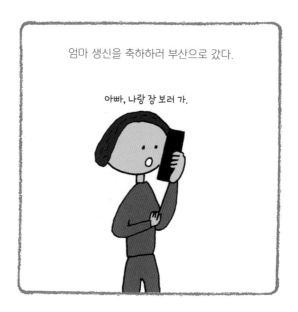

엄마 생신을 축하하러 부산으로 갔다.

아빠, 나랑 장 보러 가.

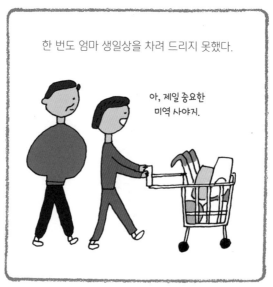

한 번도 엄마 생일상을 차려 드리지 못했다.

아, 제일 중요한
미역 사야지.

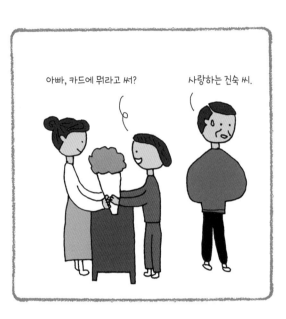

아빠는 사무실에 숨겨 둔 꽃과
현금 봉투를 들고 '사랑한다.'를 외치며
들어오셨다.

아휴 참, 내가 너희 아빠한테
꽃을 다 받네.

그렇게 우리는 생일 파티를 했다.

사랑하는 엄마의

생신 축하합니다.

먹방

먹

고

싶

다.

편한 사이

수술 전, 나는 일주일 넘게 머리를
못 감을까 봐 미리 스프레이 샴푸도
사 두었지만 쓰지 못했다.

항암 치료 중 힘들 때는 한 달 넘게
샤워도 못 한 적이 많다.

심지어 응급실에서는 남편 뒤에서
볼일도 보았다.

오늘은 일요일, 사흘째 안 씻어도
우리 둘 다, 아니 우리 셋 다 너무 편하다.

꼬질 꼬질

꼬질 꼬질

가족이니까.

김치찌개

김치찌개 맛집 소개를 보고 있자니
김치를 먹을 수 있을 것 같았다.

그동안 간장으로 간을 한 음식만
먹어서 지겨웠다.

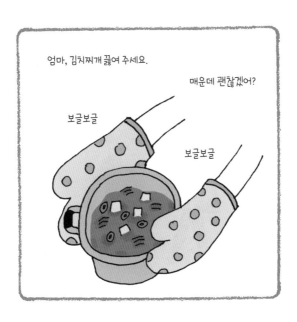

엄마, 김치찌개 끓여 주세요.

매운데 괜찮겠어?

보글보글

보글보글

신기하게도 맵지 않아서 먹을 수 있었다.
내가 다시 김치를 먹다니,
한 단계 업그레이드 한 것 같다.

내 친구

대학교 때 친했던 단짝 친구가 있었다.

전시 보러 갈까?

그래!

졸업하고 서로 이래저래 우울한 20대를
보내다 보니, 점점 사이가 멀어졌다.

서류 전형 탈락이네.

아프고 나니 친했던 친구들이
유독 생각났다.

묻고 물어 친구 연락처를 알아냈다.

○○ 전화번호 알아?

연락 좀 해 줄래?

○○랑 연락하고 있니?

진작 찾을 수 있었는데
그동안 왜 서로 미뤄 왔던 걸까?

친구가 내 소식을 듣고
펑펑 우는 바람에 내가 달래 주었다.
10년 만의 통화였지만 어제 만난 친구 같았다.

너무 반가워.
울지 마.

그동안 많이 보고
싶었어.

곧장 얼굴도 보고 연락도 주고받게 되었다.

어쩜 10년 전이랑 똑같니?

아프면 용기가 생기는지,
그 덕에 소중한 친구를 찾아 다행이다.

느릿느릿

2

3

4

5

선물

열흘 내내 몸이 힘들었다.
주말엔 남편이 반지를 돌보고,
나는 계속 누워서 잤다.

자다 깨 보니, 과자 한 봉지가 베개 옆에 있었다.

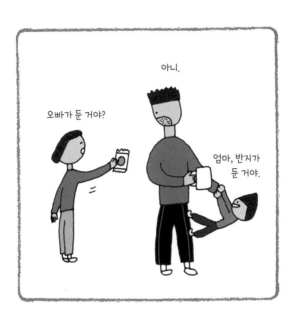

잠깐 깼다가 약 먹고 다시 잠들었다.

또 깨어 보니 이번에는 내가 마시는
야채수 봉지가 옆에 있었다.

이거 뭐야?
반지가 엄마 준 거야?

응, 엄마 먹어!

에구구, 이런 산타 같은 녀석.
내 보물!

겨울의 시작

가을이 가고 코끝에 시린 바람이 느껴지는
어둑어둑한 밤.

고층 아파트 침대 옆으로 오토바이 한 대가
부웅 하고 지나간다.

사라지는 소리가 갑자기 슬프다.

12월의 일기

옥살리 주사가 빠지고 젤로다 약만 먹은 뒤로는
확실히 컨디션이 살아나고 있다.
옥살리 주사에, 젤로다 약을 같이 복용할 때는
사람의 몰골이 아니었다.
제대로 걷지도 못했고, 눈도 못 뜰 만큼 아팠다.
어쩌다 휴지기에 집 앞 놀이터에 앉아서
광합성을 하는 정도도 감지덕지였으니,
내 절망은 말로 표현할 수 없었다.
그런데 옥살리가 빠지면서 말할 기운도 생기고
반지도 안아 주고 두 발로 걸어 다닐 수 있어
새 세상을 얻은 것 같다.
콧구멍으로 숨이 들어오고 나가면서
내 온몸에 퍼지는 생명력이 느껴진다.

아프기 전과 아프고 난 후에 달라진 것이 있다면,
세상을 너그러이 보기 시작했다는 것이다.
얼마를 모아서 무얼 하겠다는 욕심도 내려놓게 되었다.
경기가 어렵다는 뉴스를 무시하게 되었다.
전투적으로 싸우던 남편과도 싸우지 않는다.
힘들었던 육아에 대해서도 이젠 반지가 더 사랑스럽고,

더불어 우리 가족 모두가 소중하게 느껴진다.

따뜻한 오후, 창가에 비친 햇빛을 받으며

고소한 커피와 함께 음악을 듣는 이 순간이

정말 소중하다는 것을 알게 되었다.

계속 하혈을 한다. 아랫배도 묵직하다.

무섭다.

'산부인과 가 봐야 하는데…….

또 다른 암은 아니겠지?'

요즘은 어디가 조금만 아파도 또 암인가 싶어서

덜컥 겁이 난다. 건강 예민증에 걸린 것처럼.

걱정으로 밤새 뒤척이다 다음 날 산부인과에 가서

한참을 기다려 진료를 받았다.

"항암 약 때문에 자궁내막이 얇아져서 그런 것

같으니 약 처방을 해 줄게요."

"자궁암이나…… 그런 건 아니죠?"

"걱정 마세요. 초음파에 다른 이견은 없어요."

"휴, 감사합니다."

그제야 긴장했던 가슴을 쓸어내리고

편한 마음으로 집에 올 수 있었다.

1월

모두들 각자의 어려움을 안고 산다.
때로는 정말 지치고 힘들지만
그 어려움 속에서
조금씩 변하고 자라는
내 모습을 마주한다.

염색? 파마?

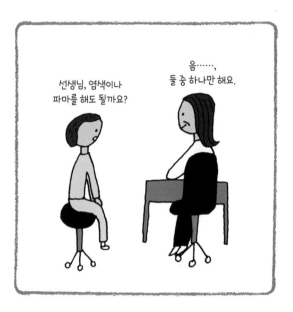

선생님, 염색이나
파마를 해도 될까요?

음……,
둘 중 하나만 해요.

뭘로 하지? 염색? 파마? 염색? 파마?
어차피 머리도 짧으니까 염색해야지.
동서네 미용실에 연락해 볼까?

저희 미용실에도 환자분들이 종종 오세요.
기분 전환도 되고요.

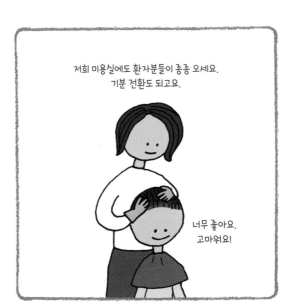

너무 좋아요.
고마워요!

시커먼 머리로 있다가 밝게 변한
머리를 보니 신났다. 동서, 고마워요!

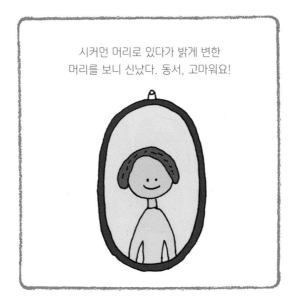

나만의 핑계

이번 설에 친정 부산에 내려갔다.

친정은 멀기도 하고 바쁘다는 핑계로
몇 해째 명절에 내려가는 걸 거르고 있었다.

엄마 아빠와 천년만년 사는 것도 아닌데
너무 후회가 되었다.

올해는 무슨 일이 있어도 친정에
가기로 다짐했다.

아빠, 나 쉬!

비록 가는 여정이 쉽지는 않았지만

마음만은 편했다.

내 마음은 천근만근

설에 컨디션이 좋아 엄마 가게에서
밥을 먹었다.

맛이 어떻노?

맛있다.

설 연휴라 점심시간에 서빙할 사람이 없어서
내가 급히 두 시간 동안 도와드리게 되었다.

지회야,
잠깐만 도와줘.

분식집이다 보니 정신없이 주문 받고
서빙을 해야 했다.

계산요.

어, 네·······.
어떻게 하더라?

김밥 두 줄이랑
칼국수요.

비빔밥이랑
만둣국요.

포장하는 손님 챙기고 김치, 깍두기 드리고
빈 그릇 치우느라 두 시간이 어떻게
지나가는지 몰랐다.

너무 힘들어서 곧장 집에 와서 쉬었다.

고작 두 시간 일하고 이렇게 힘든데,
엄마는 아침부터 저녁까지
주방 일이며 청소며 궂은일 다 하다

쉬지도 못하고 서울에 와서
내 밥까지 챙기시고…….

마음이 무거워졌다. 아니, 속상했다.

그걸 알면서도 엄마의 도움을 받아야 하는,
어쩔 수 없는 나 자신이 한심했다.

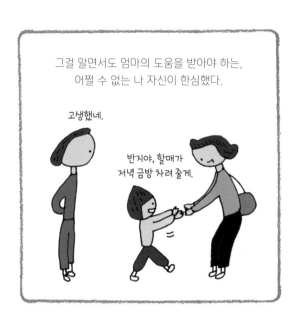

고생했네.

반지야, 할매가
저녁 금방 차려 줄게.

맛집 도전!

오빠, 빨리 와. 빨리!

그렇게 반지, 나, 남편, 아빠는
부산 맛집으로 출발했다.

꾸불꾸불한 오르막을 한참 오른 뒤
식당에 도착했다.

여기 비냉 곱빼기 하나, 비냉 보통 하나,
물냉 두 그릇 주세요.

누가 다 묵노.

비빔냉면 나왔습니다.

쫄깃쫄깃 얇은 면발,
강하진 않지만 감칠맛 나는 양념,
고소한 육수. 진짜 맛난다.

맛집에 온 이상 한 가지만 먹고 갈 순 없지.
내친김에 물냉면도 맛봐야지.

우리는 그릇을 싹 비웠다.

비빔냉면 도전 성공!

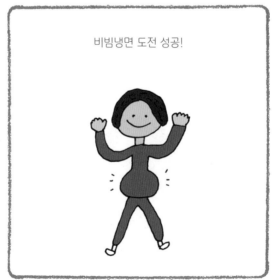

결혼 만족도 조사

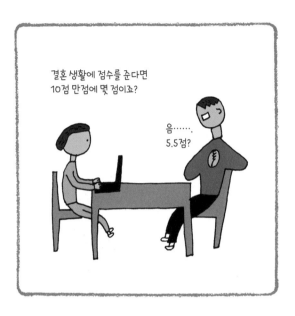

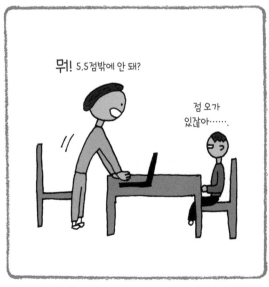

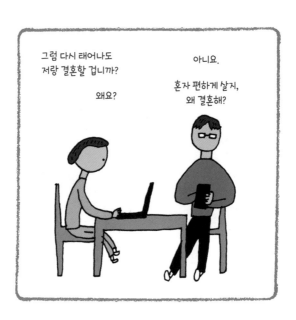

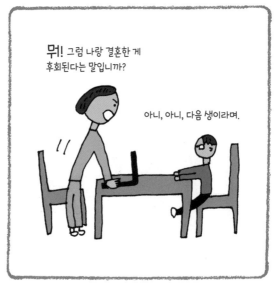

아주 그냥 간이 배 밖에 나왔네.
그냥 좋다고만 해!

이상 결혼 4년차 행복한 부부의
결혼 만족도 실태였습니다.

내가 꿈꾸는 집

아프기 전부터 전원 주택에 살고 싶었다.

문을 열고 나서면 땅을 밟을 수 있고,
작은 정원이 있어서 꽃도 심을 수 있는 그런 집.

하지만 지금 살고 있는 14층 아파트는
그럴 수가 없다.

수술 직후엔 언제까지 살지도 모른다는 생각에
꿈을 접었다가, 지금 아니면 안 된다는 생각에
어느새 본격적으로 집을 알아보러 다니게 되었다.

먼저 남편 회사 출퇴근이 가능한 지역으로
제한하고 경기도권으로 알아보았다.

A지역은 회사까지 바로 가는 지하철이 있었고
2층이라 좋았다. 하지만 너무 비쌌다.

B지역은 잘 꾸며진 땅콩 주택 단지로,
가진 돈에 대출을 더 받아 전세로
겨우 갈 수 있었고

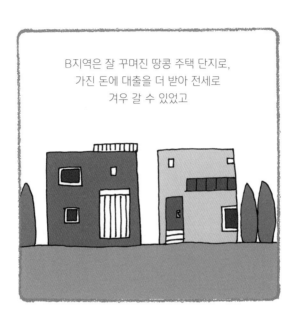

C지역은 집도 멋지고 정원도 잘 꾸며져 있어서
만족했으나 남편이 출퇴근하는 데
3~4시간이나 걸렸다.

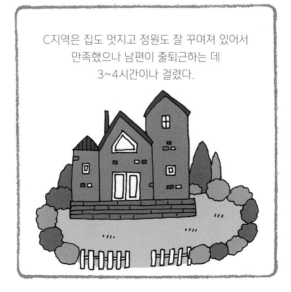

설상가상으로 아파트 거래가 꽁꽁 얼어붙어서
실거래가 거의 없어졌다.

봄이 되면 풀리려니 기다리기로 했고
틈틈이 집을 더 알아보러 다녔다.

하지만 몇 개월이 흐른 지금도 나는 아파트에 산다.
여전히 아파트를 보러 오는 사람도 없고
무엇보다 외곽으로 집을 알아보다 지쳐 버렸다.

나는 여전히 꿈꾸고 있다.
작은 정원이 있는 우리 집.
언젠간 가고 말 테다.

최악

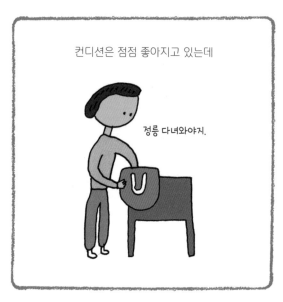

컨디션은 점점 좋아지고 있는데

정릉 다녀와야지.

아! 깜빡했다.
날씨 체크!

에휴.

최악의 미세먼지 때문에 나갈 수가 없다.

미세먼지 미워요.

원치 않는 다이어트

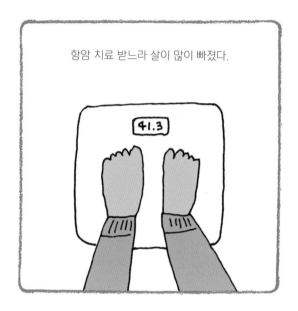

항암 치료 받느라 살이 많이 빠졌다.

41.3

몸무게가 줄면 재발률이 높아진다고 해서
그렇게 챙겨 먹었는데도 살은 안 찐다.

또 빠졌네.

에휴.

덕분에 임신 전에 입던 바지가 들어간다.
슬퍼해야 할지, 기뻐해야 할지…….

버킷리스트 3호

10년 전, 내가 쓰고 그린
<뽕가맨>이라는 책이 있다.

내 책이지만 재밌게 잘 만들었어. 훗.

결혼 전이라 막연하게 우리 아가랑
책을 같이 보는 상상을 했다.
특히 어린아이들에게 사인을 해 줄 때면 말이다.

그런데 지금은 반지와 함께 <뽕가맨>을 본다.

뽕뽕뽕　　　　　뽕뽕뽕

보고 싶은 책 갖고 와.

이거 이거.

이런 게 행복일까?

다섯 살 평생 멋진 로봇이래.

반지는 네 살이야.

〈뽕가맨〉으로 시작했으니

이제 슬슬 다른 내 그림책도

함께 읽어 볼까 한다.

부디 반지가 좋아해 주길…….

여전히 슬픔

자주 가던 항암 카페에 갑자기
부고 소식들이 뜬다.

아무렇지 않다고 생각했는데⋯⋯
아니었다.

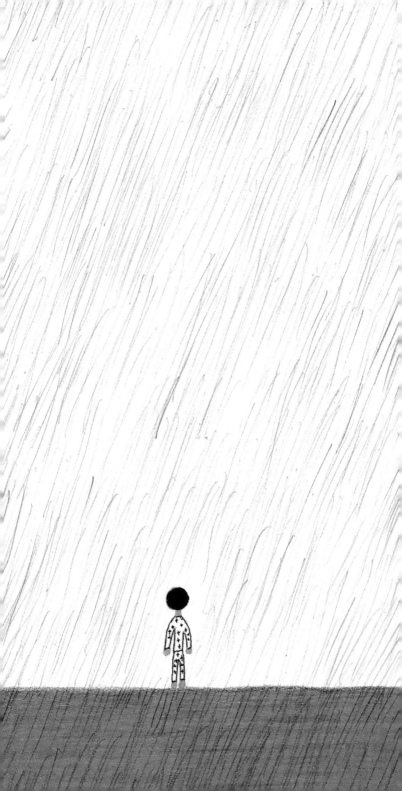

인연이

언니가 많이 미안한 거 알지?
너 아픈 줄도 모르고······.

뭘 새삼스럽게.
괜찮아!
그때 반지 낳고
정신없었잖아.

더 잘해 줬어야 하는데
너무 후회스러워. 너 털 빠진다고
눈치 줬던 것도 미안해.
세면대에도 맘껏 올라가게 해 줄걸.
다 후회돼.

난 좋은 기억만 있어.
걱정 마.
오랜만에 사과나 먹자.

응, 내가 깎아 줄게.
네가 입이 짧은데 사과는 참 좋아했어. 그렇지?

오랜만에 먹으니 좋네.

챱챱

그거 알아? 나, 언니 만나러 갔었어.

알지, 알지. 그날 얼마나 울었는지······.

언니가 하도 기도하길래 잠깐 들렀었어.

응, 나도 네가 손잡아 준거 느꼈어.

꼭 다시 놀러 와야 해! 인연아!
기다리고 있을게. 꼭이야!

야옹~

맛있는 약?

아프고 나서 이런 약, 저런 약을 챙겨 먹다 보니
늘 반지에게 몰래 약 먹는 사람이 되었다.

엄마, 뭐 먹어?

항암 약은 손에 닿으면 안 되기 때문에
숨겨 놓고 몰래 먹다 보니, 반지에게 약은
몰래 먹는 맛있는 무언가가 되었다.

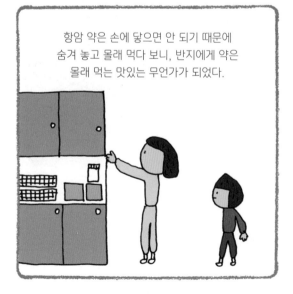

내가 약을 먹을라치면 반지는 따라다니며 말한다.

엄마, 반지도 약, 약 줘.

몇 번을 도망치다가

반지도 약!

어린이 비타민을 꺼내서 약이라며 준다.

아….

그러다 보니 하루에도 몇 번씩
비타민을 주게 되었다.

심지어 감기약 같은 쓴 약도 좋아하며 먹는다.

반지도 약 먹어.

그럴 때면 약을 잘 먹어서 좋아해야 할지,
슬퍼해야 할지 아리송하다.

1월의 일기

시티 검사를 하는 날이다.

시티 검사는 주로 진료 일주일 전에 미리 한다.

먼저 물 500mL를 마셔야 하는데, 이것 또한 위암

환자에게 쉬운 일은 아니다.

20분 동안 천천히 겨우 마시고 주사를 맞으러

장소를 옮겼다.

딱 보기에도 경험이 많지 않은 듯한 간호사가

내 팔을 고무줄로 묶고 혈관을 두드린다.

바늘로 몇 번씩 내 혈관을 휘젓는다.

"앗, 죄송해요. 다시 한번 할게요."

"네, 그래요."

나는 아주 부드럽게 말했다.

내 귀한 혈관을 터뜨리고 아주 아프게 주사를 놓은

간호사인데 짜증 내지 않았다.

죽고 사는 문제도 아닌데, 화낼 게 뭐가 있냐는

마음이 들었다.

나는 현명하지 못하다.

며칠 전 정신과 의사가 썼다는 수기를 보다 보니,

암 2기 정도 되는 것 같았고 항암 치료도 3회 했다는
말에 '그게 뭐가 힘들다는 거지?'라는 생각이 들었다.
지인이 감기로 고생했다는 말에도 뭐라고 대꾸를 해야
할지 생각이 나질 않았다.
그래서 '그래, 감기 조심해야지.'라고 짧게 말해 버렸다.
'내가 걸린 병이 최고 힘들다.'라는 생각이
어느새 머리에 박혀 버린 것이다.
나보다 훨씬 많이 아픈 사람이
병원에 수두룩한데 말이다.
네가 힘들다고 내가 안 힘든 것도 아니라는
어느 연예인의 말이 생각났다.

전원주택에 가고 싶다.
지금 살고 있는 14층 아파트는 너무 싫다.
항상 하늘에 붕붕 떠 있는 기분이다.
주위엔 나무들이 있고 문을 열면 땅을 밟을 수 있고
근처에 공원이 있고 남편 출퇴근이 가능한 그런 곳…….
내가 가진 돈으로는 턱없는 희망이다.
혼자 시골로 가면 어떨까?

2월

어느새 항암 치료에 적응을 했다.
힘은 없지만 일상생활도 가능해졌다.
이제는 내가 가끔 환자인지 아닌지
깜빡할 때가 있다.
즐거운 일이다.

또 다른 가족

춥기도 하고 미세먼지 때문에 나갈 수가 없다 보니
베란다에 앉아서 햇빛을 쬐었다.

6년 전, 3천 원에 산 작은 제라늄이
이쁜 꽃을 피웠다.

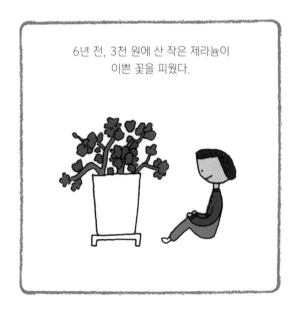

늘 피어 있는 꽃이라 관심을 두지 않았는데
그날따라 예뻐 보였다.

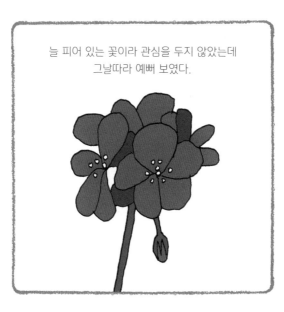

어느 순간, 나도 모르게 인터넷으로 화분을
하나씩, 하나씩 주문하기 시작했다.

화분에 옮겨 심는 재미도 쏠쏠하고

이쁘게 새잎이
나는 것을
보는 게 좋았다.

내친김에 그동안 관심도 안 주던
스투키에게도 새 집을 만들어 주었다.

요즘은 화분들 사이에 가만히
앉아 있는 게 좋다.

큰 병원

이 큰 병원에서 나는

환자 번호 ○○○○○○○?

주민번호 000000-000000?

윤지회는 없다.

꿈

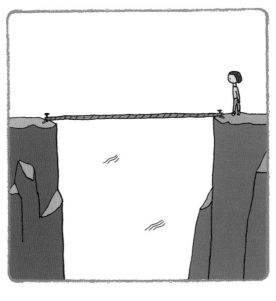

조금만 더…… 조금만…….

헛! 꿈이었네.
휴…….

나만의 힐링

요즘 음악을 즐겨 듣는다.

what a wonderful world

밥 먹고 차 마실 때

you raise me up~

그림 그리며

책을 읽을 때도…….
아플 때 못 들은 만큼, 이 시간이 정말 행복하다.

좋은 기억만 주고 싶어

수술 후 생각했다. 반지가 이 상황을
기억하기 전에 치료가 끝나기를.

슝. 택시가 날고 있네.

다이노도 날고 있어.

괜찮다

아프고 나서 늘 서로 배려하지만
항상 조용하진 않다.

엄마

나

남편

반지

20년간 떨어져 지내다 내 간병으로
자주 같이 있다 보니 엄마와도 마찰이 많았다.

이러쿵저러쿵!

남편은 늘 야근에 철야로 얼굴 보기가 어려웠다.

죽을지 살지도
모르는데
일만 하고…….

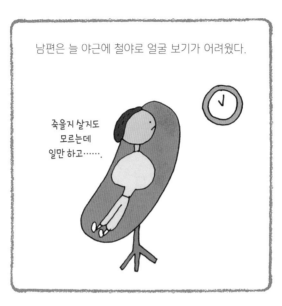

그때마다 섭섭함이 올라왔다.
예전 같으면 많이 싸웠겠지만
그럴 힘도 없거니와

늘 속으로
'그래, 죽고 사는 문제 아닌데, 뭘. 넘기자.'
되뇌게 되었다.

엄마가 짜증을 낼 때도
'죽고 사는 문제 아니다.'

이러쿵저러쿵

불만이 쌓일 때마다
'그래, 죽고 사는 문제 아니다.'
생각했다.

주말에는 같이 놀아 주지.

그렇게 시간이 지나고 보니
나는 예전보다 아주 조금 더 너그러운
사람이 된 것 같다.

아빠 피곤하니까
엄마랑 놀자.

동생아

내 동생은 인도 첸나이에 있다.

방글라데시

인도

뭄바이

첸나이

스리랑카

몰디브

내가 수술하고 얼마 후,
남편의 해외 파견 근무를 따라 떠났다.

언제 또 볼까? 살아서 볼 수는 있을까?
그때는 너무 서운했다.

어느 날 동생이 인도에서 내 선물을 보내왔다.

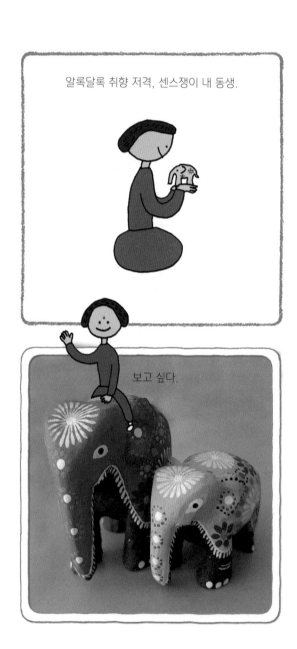

알록달록 취향 저격, 센스쟁이 내 동생.

보고 싶다.

시간이 약

6주 만에 진료를 받으러 갔다.

늘 똑같은 순서대로
피 검사, 혈압, 키,
몸무게를 재고

엘리베이터를 타려는데

환자가 힘겹게 지나가고 있었다.

나도 작년에 저렇게 힘들었는데…….

복잡 미묘한 감정으로 더 열심히
살아야겠다고 생각했다.

'갑분싸(갑자기 분위기 싸늘해지다)'

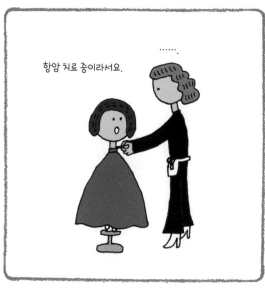

'갑분싸'는 항암 중이랍니다.

헷갈려

위암 4기 환우로 살아간다는 것은
살 수 있어 감사한 일이지만

늘 죽음이 따라다닌다는 생각은
쉽게 놓지 못한다.

빠뜨린 건 없겠지?

ㅣ

6주 만에 찾아온 진료 날,
시티 검사 결과를 기다리는 순간에도 그렇다.

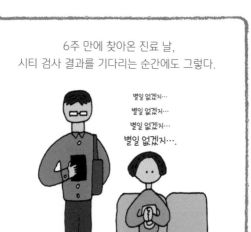

나에게 주어진 시간은 2~3분 내외,
먼저 간단히 인사를 나눈다.

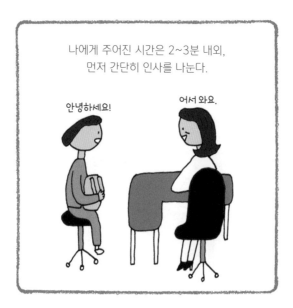

시티 검사 결과는 별 이상은 없어요.
옛날에는 이 정도면 참 치료하기 어려웠는데
요즘은 약이 좋아져서, 지금은 괜찮네요.
그래도 4기이니 항암 치료는 오래 할 거예요.

짧은 진료가 끝난 후 선생님의 말을 곱씹는다.

5년은 지나야 알 수 있지,
지금 어떻게 알아?
4년째에도
재발한다는데
조심해야지.

오빠, 그럼 내가 나을 수
있다는 거야? 좋다는 건지,
나쁘다는 건지, 선생님
말이 헷갈려.

항상 진료를 받고 난 후 기분은
화장실 가서 안 닦고 나온 기분이다.
늘 찝찝하다.

그래도 3주 주기로 치료 받다
6주 주기로 늘어난 걸 생각하면
얼마나 다행인지…….

작년에 비하면

'이만하길 어디야?' 하고

속으로 위로하면 조금은 편해진다.

일상의 호사

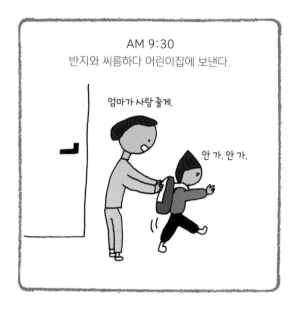

AM 9:30
반지와 씨름하다 어린이집에 보낸다.

엄마가 사랑 줄게.

안 가, 안 가.

AM 10:00
아침을 먹고

AM 10:30
항암 약을 먹는다.

AM 11:00
대충 집을 치우고

PM 12:00
믹스 커피 한 잔을 준비해서 컴퓨터 앞에 앉는다.

커피는 믹스지.

PM 1:00
오롯이 내 시간. 나는 그림을 그린다.

PM 2:00
점심을 먹고

PM 3:00
열심히 그림책 작업을 한다.

으아아, 이제 한 장 남았다!

벌써 네 시 넘었네?
반지 데리러 가야지.

요즘 나는 일상의 호사를 누리고 있다.

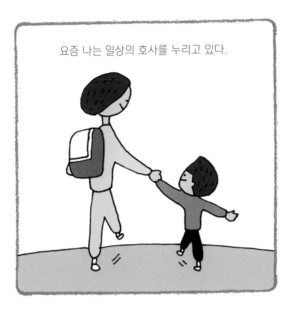

그 누구보다 더.

2월의 일기

남편이 밤 열 시에 라면을 끓여 달라고 했다.

수술 후 한 번도 먹지 못한

라면의 칼칼한 냄새와 탱탱한 면이

나를 유혹했고,

평소 같았으면 참았을 텐데

이번엔 무참히 무너져 버렸다.

거의 1년 만에 먹는 라면은

그야말로 천국의 맛이었다.

많이 먹지도 못하면서 식탐이 부쩍 늘었다.

시댁에 가는 길이었다.

반지가 말을 하기 시작했다.

"엄마, 하늘에 구름이가 보이네?"

"태극기도 보이네?"

"반지가 태극기를 다 알아? 우아 대단한데?"

"덤뿌 트럭이네?"

"네미콘이네?"

시댁에 반지를 맡기고 돌아오는 길에,

반지는 할머니께 안겨서 섭섭한 얼굴로

"엄마 병원 잘 다녀와."라며

나를 배웅해 주었다.

이제 말을 배우는 네 살 꼬마에게

병원 이야기가 아닌 즐거운 일을 들려주는 날이

어서 오면 좋겠다.

반지야, 조금만 기다려 줘!

투병 QnA

Q 치료는 어떻게 받고 있나요?

A 병원에서 위암 3기로 예상하고 개복 수술을 했는데,

여러 군데 대장 대망 복막 전이, 림프절 전이가 되어 있었습니다.

다행히 눈에 보이는 것은 걷어 낼 수 있었고

복막에 전이된 암은 걷어 내지 못해 남아 있는 상태입니다.

3주 주기로 옥살리 주사와 젤로다 약을 먹으며

표준 항암 치료를 8차까지 끝내고

10개월은 젤로다 약을 복용했습니다.

수술한 지 1년 6개월째 되는 즈음 난소 전이가 되어

다시 수술은 물론이고, 탁솔, 사이람자로 표적 항암 치료를

받게 되었습니다.

Q 항암 치료 통증은 언제부터 나아졌나요?

A 위암은 소화기계 암이라 다른 암과 달리 먹는 게 제일

고통스럽습니다. 물조차 못 넘길 때가 많았거든요.

저는 응급실을 두 번 다녀온 후 약 용량을 두 차례 줄이고 나서야

조금씩 먹을 수 있었는데, 그때가 5차 항암 치료부터였어요.

열흘은 누워 있고, 열흘은 조금씩 움직이며 먹을 수 있었는데,

암 종류에 따라 다르긴 하겠지만 기초 체력이 있는 사람이 잘

견뎌 냅니다.

Q 다른 보조 치료나 복용하는 약이 있나요?

A 정말 많은 보조 치료와 약들이 있는데요. 저는 고주파 치료와
미슬토 주사를 맞았습니다. 보조약으로는 간 수치에 해가 되지
않는 수준에서 조금씩 먹었고, 야채수와 현미차, 해독 주스를
만들어 마셨습니다.
도움이 되는지는 모르지만, 지푸라기라도 잡는 심정으로 지금까지
하고 있습니다. 자신에게 맞는 보조 치료를 찾는 게 중요한 것
같아요.

Q 일상생활은 어느 정도 가능한가요?

A 사람마다 다르겠지만 옥살리와 젤로다로 항암 치료를 받고는
일상생활을 거의 못 하고 누워 있는 생활이 반, 나머지 반은
가볍게 걸어 다닐 수 있을 정도의 체력이었습니다.
부산에 계신 친정어머니가 올라오셔서 저와 반지를 돌봐 주시고,
한 달에 열흘은 시어머니께서 도와주셨어요.
항암 치료가 너무 힘들어서 한 주 정도 휴지기를 가졌던 적도
있는데, 그때는 가까운 공원에 놀러 갈 수 있었습니다.

내게 힘을 준 사연들

u__jin: 저희 할아버지도 암 말기였다가 지금은 다 나으셨어요. 전이가

심해서 어디서부터 시작인지도 모를 정도라 얘기 듣자마자 울었던

게 벌써 9년 전이네요. 그 당시 할아버지 연세가 70대 중반이셨는데

완쾌되셨듯, 작가님도 꼭 다 나아서 아기랑 같이 좋은 곳 놀러 다닐 수

있을 거예요. 희망 버리지 말고 힘내세요. 응원할게요.

junhoojeon: 2016년도에 어머니 목의 멍울이 심상치 않아 보인다는

한의사 선생님 말씀을 듣고 검사를 했더니 폐암 3기에서 4기라는

진단을 받았습니다. 전이가 있어 수술은 못 하고 결국 한방과 항암

치료를 같이 하기로 했어요. 항암 주사를 맞기 전에는 항암 독을 줄여

주는 약침을 맞고 평소에는 매일 쑥뜸을 뜨셨어요.

처음엔 의사도 놀랄 정도로 부위가 줄었어요. 그렇다고 다 없어진 건

아니지만요. 지금은 젤코린이라는 알약으로 항암 치료를 하고 계신데

살도 거의 안 빠지셨어요.

항암 치료를 하시면서 몸을 보호해 주는 대체 요법이나 한방 치료

등을 알아보시는 게 필요할 듯해요. 치료 받을 때는 자기 중심을 잘

잡고 해야 하는데 참 쉽지 않죠.

작가님 회복을 바라는 마음에 용기 내서 말씀드립니다.

soso_hyeon12: 저희 엄마도 대장암에 5개월만 살 수 있다고 진단

받았습니다.

병원에서는 수술도 소용이 없다고 했지만, 사정사정하여 수술을 받게

됐어요. 수술 후 힘든 항암 치료를 받으시며 머리도 다 빠지셨죠.

그리고 얼마 후, 위로도 전이가 됐어요. 다시 힘든 생활이 시작됐어요.

하지만 결론을 말씀드리면…… 지금 10년이 지나고 완치 판정을 받고

아주 잘 지내세요!

엄마는 항상 긍정적인 마음으로 살아야겠다는 강한 의지가

있으셨어요. 음식은 주로 보양 음식보다 채소를 키워 드시고, 새벽에

운동을 계속 나가고 계세요. 그 시절 60세가 다 된 연세에, 5년이

아니라 5개월밖에 못 산다 했지만 지금 누구보다 건강하게 기적처럼

일까지 하며 살고 계시니, 작가님도 긍정적인 마음으로 파이팅

하세요!

j.bn22: 작년에 아빠가 갑자기 쓰러지셨어요. 뇌졸중으로 시술도

받으시고 퇴원을 하셨는데 심장마비가 와서 또 병원에 가고, 병원에

입원 중 아빠가 위암 말기라는 사실을 알게 되었어요. 초기도 아니고

말기라는 사실에 놀랐지만, 그래도 항암 치료를 받으면 좋아질 수 있을

거라 믿었는데 또 뇌졸중으로 쓰러지셨어요.

병원에서는 하루도 넘기기 힘들다 했고, 온 가족이 절망과 슬픔에

빠져 있었어요. 2주 간격으로 항암 치료를 받으시다 때로는 혈액

수치와 체력 문제로 3주 간격으로도 치료를 받으셨어요. 암도
암이지만 아빠가 뇌졸중 후유증으로 혼자 거동도 못 하시고 말도
전 같지 않으시고 참 여러모로 힘든 시간을 보냈어요. 그렇게 항암
치료를 열두 차례 받으셨고 검사를 받았는데 정말 기적이 일어났어요.
위암 말기라고 가망 없다고 했었는데, 암이 다 사라진 거예요.
암이 워낙 재발이 쉬워서 지금은 면역력 주사 한 번씩 맞으시며
지내세요. 아빠는 암뿐만 아니라 뇌졸중 때문에 넘어야 할 산이
많지만, 큰 산을 하나 넘으니 저희 가족에게는 희망이 생겼어요.
절대 포기하지 마시고 긍정적으로 생각하세요.

yul_moo: 저는 2006년 급성골수성백혈병을 진단 받고 항암 치료와
골수이식 등 투병 생활로 많이 힘든 시간을 보냈습니다. 이젠 완치
판정을 받고도 많은 시간이 흘렀고, 그때가 까마득하네요.
당시 저보다 10년 전 투병 생활을 하셨던 분이 무균 병동의
불특정 다수를 위해 보내 주신 편지가 많이 위로가 되었던
기억이 나서 작가님도 힘내시라고 메시지 드려요.
의사 선생님을 믿고 시키는 대로 잘 따라 치료 받으면서
긍정적인 마음으로 몸 관리 잘 하다 보면 어느새 힘든 시간은
지나간다고 편지에 써 주셨던 것 같은데, 저도 '도대체 시간은
언제 흐르나, 이분은 벌써 10년이나 됐다고? 너무 부럽다.

나에게도 그런 날이 올까? 그런 날은 언제 올까······.' 생각을 했던 것 같아요.

당시에는 하루하루가 너무나 힘들고 길게 느껴지고, 때로는 한 줌의 약을 손에 쥐고 약의 부작용으로 엄청나게 부은 얼굴과 몸을 보면서 '이렇게 살아서 뭐 하나.' 하는 좋지 않은 생각도 순간적으로 한 적이 있었어요.

하지만 편지 속 내용처럼, 좋은 생각만 하고 병에 대해 신경 쓰지 않고 자연스럽게 몸 관리 잘 하다 보니 정말 좋은 날이 오더라고요. 제 기운 받으셔서 작가님도 부디 잘 이겨 내시고 건강해지시길 바랍니다.

참, 저는 부모님과 교외로 나가 산책도 하고 드라이브 겸 바닷가도 가고, 자연을 많이 찾았던 것 같아요. 작가님께도 그런 활동을 추천 드려요. 파이팅!

schunkihaming: 저희 엄마는 5년 전에 유방암 3기셨어요. 수술하고 나서 1년 정도는 엄마랑 떨어져 지냈어서 엄마가 항암 치료 받으러 다니시는 걸 본 적이 없는데, 작가님 일기 보고 '우리 엄마도 저랬겠구나.' 생각했어요. 엄마는 부작용이 너무 심하셔서 머리도 정말 다 빠지고 아무것도 못 드셨는데, 5년이 지난 지금은 건강하시고 완치를 향해 달리고 있어요. 작가님도 저희 엄마처럼 건강해지시길 빌어요!

안녕하세요
괴로워 눅자 여러분
저는 윤지환엄마예요.
그간 딸이 올린 피드에 가족과 같은
사랑으로 응원과 진심어린 기도를 해주시고
무수한 댓글을 달아주셔서 감사합니다
저도 그에 보답하고자 KOOK KOOK 라는
네명으로 찬은 찬은 빠짐없이 좋아요를
눌러드렸습니다.
힘든 시간을 이 만큼이나 지나온것도
여러분들의 응원이 큰 힘이 되었기
때문입니다.
그런데 오늘 또 청천벽력 같은 걸과에
어안이 방방하여 눈물조차 나오지 않았습니다
딸과 내가 또 다시 전투 준비를 하기엔
많이 지쳐있었습니다
집으로 돌아와 저녁 준비를 하는 내내
가슴이 저리고 아렸으나 차마 딸 앞에서는
약한 모습을 보일 수가 없었어요.
딸도 감정이 없었을 텐데도 걸과를
기다리는 분들을 위해 피드를 몇 것을렸더라니
2000개의 댓글이 순식간에 달렸고 하나하나
읽어 내려가면서 지금껏 참았던 눈물을
펑펑 쏟아냈습니다. 너무나 간절히
지환를 위해 기도해 주시고 온 마음을 다해
위로와 용기와 힘을 불러 주심에

감동과 고마움이 복받쳐 올랐습니다
딸과 저는 또 다시 마음을 다 잡고
어떤 경우에라도 절망하지 않고
희망을 가지고 투병 할겁니다
저도 이젠 모든 일을 접고 오롯이
딸 아이 건강을 지켜가겠습니다
그래서 좋은 결과를 보여 드릴께요.
앞으로도 많은 댓글과 응기주십시요.
세계 각처에서 보내주시는 응원의 메세지
의료계 종사하시는 분들의 좋은 말씀들
저희보다 더 힘든 상황에 처하신 환우분의
댓글들. 남녀노소 모든 분들의 격려를
정말 정말 가슴깊이 새기겠습니다..
이렇게 많은 분들의 무한댓글 사랑에 딸아이
붙잡고 싸가가 그개를 숙였습니다
가슴 뭉클 감동해만한 ~~빠~~ 우리딸로서의
응원으로 꼭 극복할것을 약속드립니다
~~건강한~~ 밝아지고 북원 나눠서 것들깥
간절히 기도드립니다.
 2019. 9. 2. 밤 - 지희엄마. 건율할께비.

나는 여전히 항암 치료를 받으러 병원에 간다.

젊은 사람들은 언제 어떻게 암이 퍼질지 모른다는

의사 선생님의 말이 머릿속에 맴돌아

3개월에 한 번씩 시티 검사를 할 때면 초긴장을 한다.

그래도 다행히 옥살리 주사와 젤로다 약으로

치료를 8차까지 무사히 끝내고, 10개월간 약만 먹는

항암 치료로 더없이 소중한 일상을 조금씩 누렸다.

운동도 하고 일도 하며, 살 수 없을 것 같았던 시간을 보냈다.

약 때문에 소화력이 떨어지고 화장실을 자주 가서

살이 많이 빠진다고 투덜대던 어느 날,

나는 다시 난소로 암이 전이되었다는 이야기를 들었고,

표적 항암 치료로 넘어가게 되었다.

1년 6개월간 잘 버티다 다시 원점으로 돌아간 것이다.

하지만 작년처럼 절망적이지는 않다.

오히려 그동안 잘 견뎌 주었다고 내 몸을 쓸어안았다.

머리카락에 대한 미련도 버렸다.

'토닥토닥…… 고생했어, 지회야.

조금만 더 기다려 줘. 꼭 다시 이겨 낼 테니까.'

1년 안에 재발할 확률이 80%라는데,

살아 낼 수 없다고 생각했던 80% 확률을 지나왔으니

앞으로도 그럴 거라고 확신한다.

지금도 시간은 흐르고, 나는 오늘도 살아 있다.

야호!
1년 살았다!

글·그림 **윤지회**

그림책 작가로 활발히 활동하던 어느 날, 갑자기 위암 4기 판정을 받고 투병을 시작했다.
제5회 서울동화일러스트레이션 우수상을, 제1회 한국안데르센그림자상 특별상을 받았다.
보는 사람 모두가 행복을 느낄 수 있는 그림을 그리기 위해 노력하고 있다.
그동안 쓰고 그린 책으로는 〈뭉이는 잠꾸러기〉〈구름의 왕국 알람사하바〉
〈마음을 지켜라! 뿡가맨〉〈방긋 아기씨〉〈엄마 아빠 결혼 이야기〉〈우주로 간 김땅콩〉
들이 있고, 그린 책으로는 〈지구 엄마의 노래〉〈아빠는 슈퍼맨 나는 슈퍼보이〉
〈라면 맛있게 먹는 법〉〈나는 누구일까요?〉〈헌법을 읽는 어린이〉들이 있다.

인스타그램 @sagibyung

인생은 마음대로 안 됐지만 투병은 내 맘대로

초판 1쇄 발행 2019년 9월 23일 | **초판 9쇄 발행** 2022년 7월 11일
글 그림 윤지회 | **발행인** 이재진
단행본사업본부장 신동해 | **편집장** 안경숙 | **디자인** 민트플라츠 송지연
마케팅 정지운, 김미정, 신희용, 박현아, 박소현 | **제작** 신홍섭
펴낸곳 (주)웅진씽크빅 | **주소** 경기도 파주시 회동길 20 (우)10881
문의전화 031)956-7402(편집), 02)3670-1191, 031)956-7065, 7069(마케팅)
홈페이지 www.wjjunior.co.kr | **포스트** post.naver.com/wj_booking
페이스북 facebook.com/wjbook | **트위터** @wjbooks | **인스타그램** @woongjin_junior
출판신고 1980년 3월 29일 제406-2007-00046호 | **제조국** 대한민국

ISBN 978-89-01-23571-4 03650
• 이 도서의 국립중앙도서관 출판예정도서목록(CIP)은 서지정보유통지원시스템(http://seoji.nl.go.kr)과
 국가자료종합목록시스템(http://www.nl.go.kr/kolisnet)에서 이용하실 수 있습니다. (CIP: 2019035188)
• 잘못 만들어진 책은 바꾸어 드립니다.
• 일러두기: 대화의 상황을 생생하게 표현하기 위해 일부 대화에서 아이의 말을 그대로 표기하였습니다.

⚠주의 1. 책 모서리가 날카로워 다칠 수 있으니 사람을 향해 던지거나 떨어뜨리지 마십시오. 2. 보관 시 직사광선이나 습기 찬 곳은 피해 주십시오.